· 劉敬儒內家拳叢書 ·

八卦掌技擊與養生

劉敬儒　主編

香港國際武術總會出版

責任編輯 : 冷先鋒

責任印製 : 冷修寧

版面設計 : 明栩成

《八卦掌技擊與養生》（劉敬儒內家拳叢書）；劉敬儒主編。

©2019 北京體育大學出版社有限公司。

本書中文繁體版由北京體育大學出版社有限公司授權香港國際武術總會有限公司出版發行。

香港國際武術總會有限公司 出版

香港聯合書刊物流有限公司 發行

國際書號 : 978-988-75078-4-0

香港地址 : 香港九龍彌敦道 525 -543 號寶寧大廈 C 座 412 室

電話 : 00852-98500233 \ 91267932

深圳地址 : 深圳市羅湖區紅嶺中路 2118 號建設集團大廈 B 座 20A

電話 : 0755-25950376 \ 13352912626

成品尺寸 : 170mm×240mm

印次 : 2021 年 9 月第一次印刷

印數 : 1000 冊

網站 :www.hkiwa.com　Email: hkiwa2021@gmail.com

《八卦掌技擊與養生》編寫組

主攝編：劉敬儒

副主編：杜成中　　劉心蓮　　馮維華　　陸海瑤
　　　　孔海誠

策攝劃：趙奎喜　　劉玉強　　邢殿和　　李勝利
　　　　代海強　　孫振虎　　向海波　　公海晨

攝攝影：蔣天祥　　馮海軍

継承弘揚中華傳統武術

賀劉敬儒力家奉為墨寶版

傳承有序 技理清晰

風格独特 自成体系

賀劉敬儒田家春筆盛

門惠丰題

北京體育大學教授門惠豐先生、闞桂香女士題詞

精氣神

內敬儒先生

恨経延

癸巳香

張耀庭書

中國武術院原院長張耀庭先生題詞

序

劉敬儒先生和我是好朋友，他長我一歲，我們相識五十多年了。我們的認識沒有介紹人，是他的技術讓我認識了他。1963 年，我在北京體育學院上學，代表北京體育學院參加北京市武術比賽，當時是在勞動人民文化宮的體育場。我們參加的不是同一個項目，他是練八卦掌和形意拳的，我是練查拳和燕青翻子拳的，但我喜歡看所有老師的那些比賽項目。到了八卦掌的時候，劉老師一上場，我的眼睛一下子就亮了，他的動作非常精彩、漂亮。比賽的結果是劉老師第一。比賽結束後，我就和他套近乎：「你練得真好呀……」這樣我們就認識了。大學畢業前，以及 1963 年、1964 年、1965 年這幾年，我都特別註意劉老師的比賽。我大學畢業後留京，被分到北京市業余武術學校當教練，都是搞教育的，我們交流就多了。

通過半個多世紀的交往，我深深地了解到劉敬儒先生最大的優點就是為人正派，尊師重道，練功勤奮刻苦，博采眾家之長。他於 1957 年投師於京城著名武術家駱興武先生門下，學習形意拳、程氏八卦掌；20 世紀 60 年代，追隨張占魁弟子裘稚和先生學習八卦掌、螺旋拳；後從尹福外孫何忠祺先生學習尹氏八卦掌，並拜山東黃縣單香陵先生為師學習六合螳螂拳法；同時，得到著名武術家程有信、劉談峰、王文奎等多人的指點，深得八卦掌、形意拳和六合螳螂拳的精要。

劉敬儒先生為中華武術事業的傳播和推廣做出了重要貢獻。他自 2003 年起多次走出國門傳授八卦掌，得到眾多國際武術愛好者的追隨，在美國、法國、希臘、意大利、澳大利亞、日本等國家有眾多國外弟子。劉敬儒先生全心投入武術事業，潛心研究、繼承和發揚中華武術，教徒育人，桃李滿天下。他的很多弟子都已著書立說，他們各自為中華武術的推廣、發展做出了貢獻。

劉敬儒先生雖年過八十，但仍不辭辛苦，為弘揚、傳播中華武術，可謂鞠躬盡瘁，現又將六十余年練習八卦掌的最新領悟和攻防真諦著作成書，無私地貢獻給社會。書中專門闡述"走中打""斜出正入""攻防一步到位""出手不輕回""葉底藏花"等新的攻防理念，值得大家參考和借鑒。

本書對後學者有一定的指導作用，也為八卦掌的發展貢獻了一份力量。我衷心地希望，傳統武術八卦掌能夠得以傳承，我國的武術事業能夠蓬勃發展。

武友 吳彬

2018 年 5 月於北京

目 錄

八卦掌的技擊特點

六十四手對練

八卦趟泥步

八卦掌養生功

本書視頻資源總碼

本書二維碼使用說明

　　本書二維碼教學視頻資源全部指向書鏈網，您可以直接微信掃碼觀看教學視頻，也可以在手機中安裝書鏈 App（客戶端）掃碼使用。App 下載視頻到手機，支持離線播放。

第一章
八卦掌攻防十要

八卦掌的技擊特點

　　有些人練習八卦掌多年，還問："怎樣才能一下子到敵人身後呢？""練習八卦掌要轉圈，是為了把敵人轉暈後再打嗎？"甚至有某位八卦掌專家在電視講座中還說："八卦掌技擊特點是避正就斜，沒有正面進攻……"諸如此類問題不勝枚舉，這表明當下八卦掌技擊方面存在很多問題。現在有許多練習八卦掌者只練套路，不懂用法。有些人懂一些，也很片面，不夠深刻，真正練得好又是技擊高手者少之又少。同時，闡述八卦掌攻防之術的書籍為數不多、質量參差不齊。因而，根據過去許多老前輩的無私傳授，以及我練習八卦掌六十餘年的心得和領悟，特意總結"八卦掌攻防十要"貢獻給大家。為了給初學八卦掌者以參考，也為了拋磚引玉，共同努力探討和挖掘八卦掌法之內涵，探究其中的博大精深。

一、以掌為法

八卦掌是以掌法和走轉為主的內家拳術。練功時、交手時都要時時刻刻用掌，交手時更是"以掌為法"。"以掌為法"就是不用拳。八卦掌的"掌"分掌心、掌背、掌指、掌沿、掌根、掌腕六部分。交手時使用任何一部分都是八卦掌法，非僅僅掌心耳。例如：本來要用掌心打擊敵人胸部，突然情況有變，可立即改為指，直插敵耳，敵若閃躲，可改掌沿，橫削敵人頭頸。又如：本想用右掌扇敵左臉，敵招架，我則向下翻腕，改用掌背，抽敵右臉，忽左忽右，令敵眼花繚亂，難以防範。又如：敵人雙掌就要按上我的胸膛，我可含胸，用雙掌掌心向下按敵雙手，不待敵人有所反應，立即變成雙掌掌心向前，**勁力爆發**，把敵人打倒在一丈開外。故八卦掌法有：點、削、雲、探、穿、撥、截、攔、推、托、帶、領、搬、扣、刁、鑽、粘、黏、連、隨、開、合、劈、按、抄、掛、掖、撞、勾、挑、撩、纏、立等，不勝枚舉。

其實，兩手一出，是個動作。除握拳外，凡是有攻防意念的動作都可謂八卦掌法。所以說，八卦掌法千變萬化。老前輩們說："行立坐臥，都可打人。"斯言非虛也。八卦掌功夫爐火純青後，完全可以達到此種水平，舉手投足間皆可製勝，從而達到"形無形，意無意，無意之中是真意""出手成招"，甚至"無招勝有招"的最高境界。

下面僅介紹八卦掌法中最常用的掌法，以供學習和參考。

（一）穿掌

凡五指向前，掌心向上，虎口圓撐，腳趾抓地，雙掌、雙臂（或單掌、單臂）蘊含螺旋和內力，向前穿出者皆為"穿掌"。交手時敵我雙方單掌向前相接，名"移花接木"。互不進攻，以示禮讓名曰"搭手"。若我向前穿掌，請對方先進攻，則名"老僧托缽"。若敵人先出手向我面部兇狠打來，我可自敵臂外側向敵面穿擊，只要前足踩後足蹬，沉肩墜肘，氣沈丹田，勁力爆發，敵人必被打倒在丈外。穿掌攻防兼備，最易用、最實用，凡練八卦掌者無不善用此掌。

（二）塌掌

凡掌心向前，掌指朝上，向敵人胸部塌打之掌名曰"塌掌"。打出時要沉肩墜肘，腳趾抓地，氣沈丹田，坐腕，有按塌之力。此掌威力極大，"眼鏡程"程廷華的弟子李文彪老前輩就善用此掌，只用三成勁就可使對方吐血，故八卦掌的門中有口皆碑："誰敢接李先生這一掌啊！"我的恩師駱興武被李先生的塌掌在胸前劃了一下，就吃了三個月的"七厘散"。

（三）撞掌

凡雙掌掌心向前，拇指向下或向上或相對撞擊敵胸者皆為"撞掌"。拇指向上時名"雙撞掌"；拇指向下、十指相對名"懷中抱月"。著名老前輩馬貴先生善用

此掌。當在敵人身側、摟腰撞打敵人時，形似螃蟹之行，更因馬貴先生善畫螃蟹，故而人稱"螃蟹馬"，又因其開過木廠，又稱"木馬"。馬貴先生與開過煤廠的"煤馬"馬維祺是兩代人，"煤馬"是董海川的弟子，"木馬"是尹福的弟子，不可混淆之。

【按語】

真正的八卦掌除"反背捶"外都應用掌，但有的練過劉德寬先生的"八八六十四手"，有的練過形意拳或其他拳種，有時用拳也不奇怪。劉德寬先生的"八八六十四手"是為教軍隊而創編的，因劉德寬先生是練六合拳出身，還練過太極拳、八卦掌，又會擒拿和嶽氏連拳，故其套路中大約三分之一是八卦掌手法，三分之一是六合拳、嶽氏連拳手法，三分之一是太極拳或擒拿。"八八六十四手"雖屬八卦門的東西，但嚴格地說，它不能算八卦掌法，只能稱"八八六十四手"。

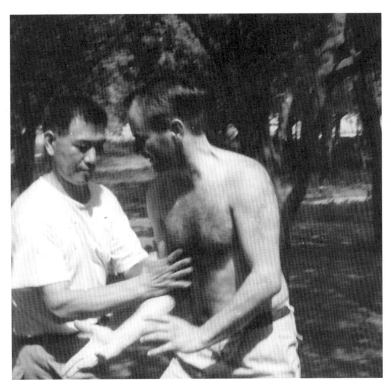

沉肩墜肘，丹田發力，雙撞也

二、以走為用

八卦掌法是以走轉為主的拳術。練功時要走轉，"功夫本以彎步來"。

"走"的目的不是為了把敵人轉暈後再打，也不是一走了之，逃之夭夭，而是為了"走中打"，這就是"以走為用"。"走中打"的方式很多，僅介紹下列幾種。

（一）伺機進攻

當遇到敵人時可一掌前伸，一掌護後，在敵人面前忽左忽右地穿插而行，這樣可以防範敵人進攻，更可以觀察敵情，擾亂對手，使其無從捉摸，難以防範，乘機而攻之。尹玉璋先生說："凡遇敵人繞之環轉，取隙乘機而出擊。"就是指此。

（二）忽左忽右

我到了敵人身右，剛要打擊，敵人手法已變，我可突然換到敵人身左打擊，則謂"忽左忽右"的打法。例如：敵人向我胸部打來，我可上右步出右掌迎之，突然向敵人身左上右步、上左步而走，同時用左掌撞打敵胸。敵方防守，我則突然向敵人身右上左步、上右步而走，用右掌撞打敵胸，無不克敵製勝，名曰"抽梁換柱"。

（三）忽前忽後

敵我雙方相對出手，我突然到了敵身後，又突然回到身前的打法曰"忽前忽後"。到敵身前或身後，最好一步，不得超過兩步，這樣敵難以防範，能出其不意地打擊之。例如：敵上右步，出右手向我胸部打來，我也上右步，出右掌迎之，隨之向敵身右上左步，向右擰腰出掌，已到敵人身後了，名曰"青龍返首"。若敵有防，我可立即抽身而回，到敵身左去打擊。

（四）突然而回

八卦掌的"回身掌"是此種打法。打法主要有三：一是與敵人一觸就走，敵人必追，我突然而回打擊之，實為主動進攻之法；二是若逢強敵，進不了手，只好佯裝敗走，突然而回，是敗中取勝之法；三是真走，對方不追就真的走了，對方追來，突然回身打之，是誘敵之法。但走時都要擰頭回視，註視敵人動向。回身打擊要突然，要出敵人意料，方可奏效。

（五）脫身換影

人的身和影是分不開的，叫作"形影不離"。"脫身換影"是指開始時敵我二人面對面，突然轉身 360°後，仍是敵我二人面對面，這種快速的轉身打法就叫"脫身換影"。例如：敵我對峙，我出右掌打擊敵面，敵人向外推我右臂，我則順其推力向左扣步擺步，左轉回身 360°，仍是二人面對面，仍用右掌打擊之，名曰"腦後摘盔"。

>>>

　　總之，"走中打"就是"以走為用"，憑借的是"走"。必須以多變的掌法、圓活的腰身、敏捷的步眼、虛實的勁力為基礎，在意念支配下密切配合，達到步要快、要隨，手要到，一動無有不劫，一氣呵成，方能奏效。有些老前輩也把這種步也快、手也快、變化也快、出敵意料的打法稱為"脫身換影"。

　　【按語】

　　有人說："八卦掌法是遊擊戰術。"認識太膚淺了，還沒有認識到"走轉"的真正內涵。毛主席的遊擊戰術是"敵進我退，敵駐我擾，敵疲我打，敵退我追"，這是在敵強我弱、力量懸殊的形勢下的作戰方略。八卦掌法是技擊之術。敵我雙方交手時敵人能"進、駐、疲、退"，我能"退、擾、打、追"嗎？這不成了二人拉大鋸、扯大鋸或鬥雞嗎？八卦掌法的"走"是為了"走中打"，沒有什麼偷襲和騷擾，也沒有"駐"一會兒再打。八卦掌完全是主動進攻，是出其不意地打擊敵人。它與遊擊戰術是風馬牛不相及。何況董海川先師傳授八卦掌時還沒有遊擊戰，董先師不可能根據遊擊戰術創立八卦掌！董先師所傳八卦掌的技擊特點絕不是打遊擊！

忽左忽右，忽前忽後，忽去忽回，"走中打"也

三、斜出正入

　　"斜出正入"是先"斜出"，以避開對方進攻之實，不與其正面對抗，然後再進身、進步，用"正入"方法打擊之。"斜出正入"的目的是出奇製勝。

　　"斜出"要進步，"正入"也要進步。"斜出"是在對方身側進步，"正入"是在兩足之間進步。進步是關鍵，但沒有掌法和擰腰轉體的密切配合是辦不到的。

　　例如：對方進右步出右手向我胸部打來，我可迅速向對方右足後扣左足，同時向右擰腰轉體，用左肘掩出對方來手，則為"斜出"。此時對方想用左手打我已過不來了，極不得力，這就叫"一星管二"。隨之，我可向對方兩足間上左步，屈左肘，橫臂撞擊之，敵必仰跌，即為"正入"。又如：如果對方抓住我右腕向外擰之，我會十分被動。無妨，只要在對方身體右側扣左足，向右擰腰轉體上右步，伸右臂、右手，就可化險為夷了，名曰"行步撩衣"，即"斜出"。隨之，我可向對方兩足間插右足，出右掌切打對方頭頸，則為"正入"。

　　"斜出正入"就是"避正就斜"，是避開敵人最有實力的正面進攻，而攻其最空虛的側面。實質就是"避實就虛"，是八卦掌法中最為實用、最為巧妙的進攻手法，更是八卦掌法獨具風格的打法，仔細探索之，其樂無窮。

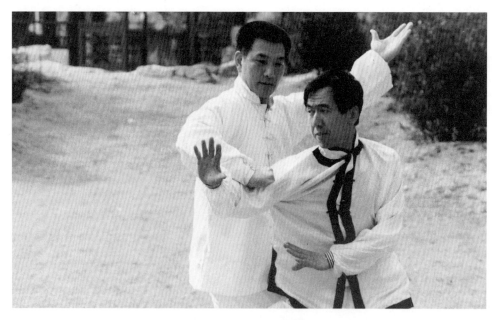

一星管二，避正就斜

【按語】

在八卦掌法中，以身而言，把身前稱為"裏門"，身側稱為"外門"。以手臂而言，手臂內側則稱"裏手"，手臂外側則稱"外手"。以兩腿而言，兩足之間則稱"裏門"或"中門"，足外側則稱"外門"。身前也稱"正"，身側則稱"斜"。所以，"避正就斜"就是避開敵人正面進攻，而攻其身側或身後也。

何謂"一星管二"？用一只手管住對方兩只手，或用一只手管住對方一只手，而對方的另一只手打不過來，叫作"一星管二"。"斜出正入"時常能"一星管二"。這種手法十分巧妙，它能使對方的先發手法落空，失去主動。我則可後發先至，一個"正入"就可把敵人打倒。要想做到"一星管二"就必須從"外門"或"外手"入手，方可成功。

四、剛柔相濟

八卦掌法變化多端，有什麼掌法就有什麼勁力，例如有帶掌就有帶力，有掖掌就有掖力……八卦掌贏人憑的是掌法，但掌上無力何以製勝？有人說"用意不用力，相隔數尺，都能把人打倒"，豈非神話乎？所以八卦掌最講究力，這個力是"剛""柔""化"。

八卦掌的"剛"不是笨力氣，不是能舉多麼重，能搬多少斤，也不是多麼堅硬，打在人的身上青一塊，紫一塊，骨斷筋折。八卦掌的"剛"要"暗剛"，要"綿裏藏針"，內含一種無堅不摧的內勁，意念一動，氣沈丹田，內力爆發。八卦掌的"柔"要像柳條似的，隨風搖擺而不折，柔中有韌，又像橡膠似的柔中富含彈力，交手時可纏可隨……何謂化勁？化勁不是無力，而是肌肉放鬆，關節放鬆，身如圓球，腰如軸立，雙臂一出，時而螺旋，時而纏絲，會借對方之力，會根據對方來手的剛柔、力的大小、攻擊方向、出手角度、出手快慢等，可順之、隨之、引之、領之……使敵人剛猛之力化為烏有，使敵人無從著力，使敵人勁力落空，使敵人傾倒或仰翻……輸贏立判了。有了這樣的"剛""柔""化"，就會達到要剛則剛，要柔則柔，要化則化；剛中寓柔，柔中寓化，化中寓剛，剛柔相濟。交手時，無往不利也。

八卦掌發力方法有多種：一曰"發"，只要意念向前，伸長手臂，則可發人丈外而不傷。二曰"打"，只發自然之力，傷皮而不傷肉。三曰"傷"，如遇敵人，前足踩，後足蹬，力行於腿，提肛溜臀；力行於腰，含胸拔背；力行於肩，沉肩墜肘；力達於手，"哼"的一聲，丹田力發，又疾又重的渾身內力爆發，如中電擊，如受重錘，穿透其體，而傷其內，名曰"爆炸勁"。這種勁力不可輕用，慎之，慎之！

八卦掌法更講究"掌在何處就在何處打"！無須蓄力，更不許抽回手再打出。只要機會到來，只要得機、得勢、得力就可立即打之，因為機遇稍縱即逝。力矩最

短，等於速度最快。這種力矩最短、速度最快、內力最為渾厚的打法，也叫"寸勁"。這種方式發勁時必須沉肩墜肘、氣沈丹田，力量才深厚。忘記了"沉肩墜肘"，忘記了"氣沈丹田"，就毫無作用了。所以練功時必須時時刻刻"沉肩墜肘""氣沈丹田"，功夫純熟後才能得心應手。

【按語】

楊露禪、董海川二位宗師，曾在北京比武。很多練太極拳的人說："董海川輸給了楊露禪。"很多練八卦掌的人說："楊露禪輸給了董海川。"其實二人一搭手，未曾進招，就已知深淺，哪能再分勝負。後來二人成了要好的朋友。因為楊露禪的功夫已能聽勁、懂勁而階神明，董海川的功夫更是已達隨心所欲的化境。顯見功夫能夠贏人！如果楊露禪輸了，今天的太極拳還能走向世界嗎？如果董海川輸了，今天怎還能有八卦掌這一武林奇葩？

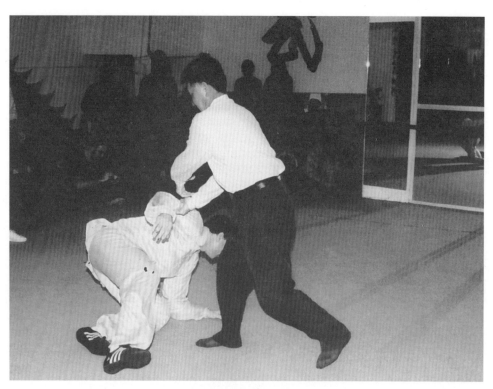

將敵擒倒或仰翻，化勁也

五、葉底藏花

有人說：“八卦掌法講究‘避正就斜’，沒有正面進攻。”大謬也。

任何拳術都有正面進攻。正面進攻就是最直接、最簡捷、最有效的進攻方法，八卦掌也不例外。劉德寬先生所編的“八八六十四手”中的第一手是“穿袖挑打”，就是正面進攻。李文彪先生一個塌掌無人能敵，也是正面進攻，顯見正面進攻的重要意義。

正面進攻的掌法太多太多，不勝枚舉。但必須做到：一掌前伸，一掌肘下藏，一掌既出後掌必跟隨。前伸之掌主進攻，肘下藏之掌主防守，仿佛前掌是先鋒，要衝鋒陷陣。後掌是衛隊，保衛大本營。後掌又是一支伏兵，隨時待命出擊，出其不意地去打擊敵人。這種肘下藏，美其名曰“葉底藏花”。

這是一朵帶刺的玫瑰花，隨時可以刺傷敵人。這種“葉底藏花”是最好的攻守兼備之法，故練習八卦掌的人都時時運用之。

八卦掌出手時，雙臂不許伸直，伸直則無力，會為敵人所乘，所以要時時“沉肩墜肘”，有了“沉肩墜肘”，雙臂就不會直了，而且有力。不僅如此，還要同時保持著雙臂的“滾鑽爭裹”，這樣才會產生螺旋力，要剛則剛，要柔則柔，要化則化，從而達到能出手成招，克敵製勝的絕妙佳境。

“葉底藏花”時要時時準備前掌後掌的交換。前掌是先鋒，後掌是伏兵。突然前掌變伏兵，後掌變先鋒。每當伏兵一出，就如天兵突降，神奇威武，降魔除妖。

為了掌法更為快速莫測和神奇，更要做到“出手不空回”和“出手不輕回”。輕回則失戰機，為敵所乘。要“見縫就鑽”，如“曲水漬沙，無隙而不入”。這是一種十分奧妙的進攻方法，能使敵人手忙腳亂，難以招架，一敗塗地。我卻可以左右逢源，隨心所欲。

當然，任何進攻都必須有步的配合，有肩、肘、腕、胯、膝、腰身和勁力的配合，而且必須做到“手腳齊到方為真”，即意、氣、力、身、手、足的六合歸一，方能一戰成功。

【按語】

任何拳術都講究“快打慢，近打遠，有力打無力”，八卦掌也不例外。“葉底藏花”之法，充分體現了這一特點。它不僅使攻防手法更快、更近、更有力，而且更巧、更奧妙。八卦掌法講究“得機、得勢、得力立即就打”，講究“出手不輕回，見縫就鑽”，能不快乎？能不近乎？故而交手時要時時“葉底藏花”。我們每天一掌前伸、一掌肘下藏地轉掌練功，練的時間越長越好，功夫越深越好，就是為此。董海川先

師的弟子劉鳳春先生一個單換掌（一掌前伸，一掌肘下藏）轉了三年，功成之後，打遍天下無敵手。

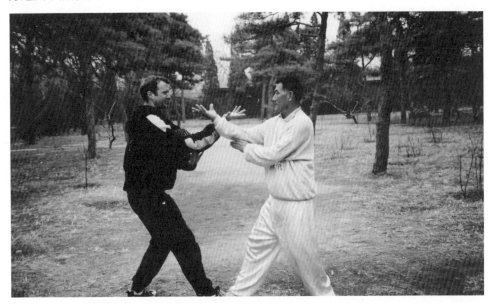

一掌前伸，一掌肘下藏，前掌後掌緊相隨

六、不擋不架

任何拳術都有防守，八卦掌的防守是"不擋不架"。這與它的功法真諦有關。八卦掌講究"轉掌如擰繩"。轉掌時頭要擰、腰要擰、手臂要擰。兩臂的"滾鑽爭裹"，即內旋或外旋的擰動，會產生螺旋力。八卦掌憑借著這種螺旋力就可"不擋不架"，因為犯了擋架，敵人就會連續打進三下，難以防範了。

（一）手臂防

手臂防的掌法很多，如推、托、帶、領、纏、按、立、穿等。立、穿使用最多，使用時要用"外手"，更必須憑借手臂內旋或外旋的擰動所產生的螺旋力。例如：敵人兇狠地向我面部砸下，我只要右臂屈肘，在面前向上一立掌，就能化險為夷了，如敵人起腿向我腹部踢來，我也可以單掌向下一插，就能封住門戶，隨之可抓、可抄其腿，將其掀翻在地。這一"立"一"插"時，手臂一定要擰動，產生螺旋力使敵人力量落空，所以不需要擋架，名曰"上下立樁"，即"指天插地"也。

（二）肩肘防

肩肘防時主要用肘。輪到肩防時就非常被動了，因而不可輕易給敵人機會偷越肘的防線而到肩。肘防之法很多，如掩肘、揚肘、沈肘、纏肘、開肘、合肘、擰肘、

滾肘等。它們更需要手臂擰動所產生的螺旋力。肘防時可單肘防，也可雙肘防。肘防非常實用、靈活多變、速度奇快。

例如：敵人用雙拳向我胸部撞打，我無須硬砸硬架，只要雙臂外旋擰動，當擰成掌心向上時，利用滾動之力屈肘下沈，則可化險為夷，隨之，利用下沈之反作用力，雙掌掌心向前，向敵人胸部撞打，定能成功。

（三）腰身防

腰身不會產生螺旋力，但可左右擰動，這就是"腰如軸立"。假如敵人用雙手把我雙手按在胸前不得移動，即將被摜倒在地時，我可向右擰腰，雙臂隨之，敵人之力必然落空，隨之，我雙腳踩地，沈肩墜肘，氣沈丹田，向前伸掌撞打，敵必被撞翻在地，此乃攻防兼顧之法也。

（四）走中防

假如敵人已到了我的身後，我決不可轉身去防守，可運用"回身掌"，走出一步、兩步再回身打擊之。這裏的"走"就是防守，也是進攻。其實前文"以走為用"所講的"走中打"，也是"走中防"，可謂攻防一體也。

【按語】

八卦掌的防守能做到"不擋不架"攻防兼顧，已經很不錯了。如果能夠達"攻防一體"，即"攻防一步到位"，可以說很高妙。"攻防一步到位"就是只用一個手法同時完成防守和進攻，可謂真正的"一招製敵"。這樣的手法實在奧妙無窮。在八卦掌法中除了"走中打"，還有很多，如果能熟練掌握這些手法，八卦掌功夫就會更上一層樓，不難登堂入室。

連環劈打勢如破竹，一打到底

七、步眼贏人

拳歌曰："八卦掌,走為先,收即放,去即還,變換虛實步中參。""二人相戰腕中求,動手取勝步法分。""手法步法緊相隨""手快不如半步跟"。這些都說明交手時步法的重要性。交手時,手到腳不到、腳到手不到都不行,必須"手腳齊到方為真"。交手時,"足進一寸,等於手進三尺",所以說,足比手更加重要,這就是老前輩們經常強調的八卦掌法講究"步眼贏人"。

八卦掌法中步法很多,有弓步、馬步、進步、退步、跟步、扣步、擺步、閃步、虛步、插步、獨立步、半仆步、行步等。下面僅介紹幾個最常用的步法。

(一)行步

練習八卦掌離不開走圈。八卦掌走圈講究上、中、下三盤配合,要十趾抓地,步如趟泥,練的是腿部力量和趟勁。在此基礎上練習上盤則不輕飄。上盤姿勢較高,有如行人走路,故名"行步"。"行步"要身捷步靈、走轉自如,它是"走中打"必用之步,即"以走為用"。

(二)弓步、馬步、仆步

八卦掌法中很少用真正的弓步和馬步,非要用時多是不弓不馬,半弓半馬,有如騎在馬上之人的雙腿夾馬姿勢,故稱"半馬步"。用仆步時要求撲出之腿,膝部微屈,故名"半仆步"。這樣的"半馬步""半仆步",才能動轉靈活、伸縮自如,如果十趾抓地,更易發力。

(三)進步、退步、跟步

八卦掌法最常用的是進步、退步和跟步,要求兩腿都要彎曲,十趾抓地。前足踩,後足蹬,形似夾剪,重心前四後六,故名"四六步",與形意拳的三體式步相似。進步時要先進前步,退步時要先退後步,不許撅臀,更不許後腿蹬直,否則會影響進步、進身的自如和發力。前進時如需後腿緊跟半步則名"跟步"。

進步用途最廣。二人對峙,前腿直插對方兩腿之間叫"進中門",即"進裏門",在對方前腿外側插進叫"進外門",在對方身後兩腿間插進也叫"進中門"。"進中門""進外門"時都可用"跟步",如敵人踢腿後的落足之際,必須用"前腿後腿緊跟相隨"的跟步而進。有時還可繼續跟進、再跟進、再跟進,一跟到底,勇往直前,非把對方撞倒不可。跟步用途最多、最廣,應多操練之。

老前輩們說:"足進一寸,等於手進三尺。"所以進步時能夠多進一寸就不少進一分,要直插敵人的後足之處,仿佛挖樹掘根似的。這時前足踩、後足蹬,使出蹬勁,就如鐵犁耕地,又如坦克沖上土墻,一下子把敵人掀翻在地。

(四)扣步、擺步

"扣步"走直線,在走動中,只要足尖向裏一扣就成了"扣步"。"擺步"走弧線,

不走弧線擺不進去。"扣步""擺步"的作用有三：一是轉身時用，扣擺步的角度就是人體轉身的角度，在"走中打"時，時時離不開"擺步"和"扣步"；二是"別"對方腿用，使其難以挪移，為我所製，"避正就斜"時必用；三是當作腿法用，因擺、扣步是跤法中絆子的變形。

總之，雙方交手時，要隨機就勢，當擺則擺，當扣則扣，當進則進，當跟則跟，當走則走……不能有絲毫遲疑，對方瞬息即變，我更應隨機應變，要利用時間差，進步、進身打擊敵人。所以，動步時要快捷，要靈敏，講角度，講分寸，仿佛步子長著眼睛，具有靈魂，故步法也稱"步眼"。八卦掌法時時要以"步眼贏人"。

【按語】

"步眼"重要，但必須"手法步法緊相隨""手腳齊到方為真"，要"眼到手到腰腿到，心真神真力又真，三真四到合一處，防已有余能製人"。所以只有當你做到手到、步到、力也到時，才能取得勝利。以上只是介紹了幾個主要步法，其實，用"插步"也可"避正就斜"，"閃步"更可以。另外還要掌握各種步眼的交換和變化，這樣才能做到名副其實的"步眼贏人"。

八、明腿暗腿

有人說："八卦掌無腿。"這是錯誤的。八卦掌不但有腿法，而且五花八門。這是因為許多老前輩都是帶藝投師，自然把他們原來所學腿法帶了進來，經過融合，成了八卦掌的腿法。何來"八卦掌無腿"之說呢？是因為老前輩們年齡大了，懶得用腿，又因八卦掌有"走中打"，又都功夫深厚，一出手就把對方打倒，何需用腿呢？

八卦掌腿法雖多，主要的還是外擺腿、裏合腿、前後蹬腿、踹腿、截腿、屈腿等。

八卦掌的腿法特點主要有三個：一是有明腿，更多用暗腿，即在掌法掩護配合下貼身暗踢，讓對方只見掌法不見腿法，防不勝防。二是踢腿時，不輕易把腿伸直，蹬直雖然有力，但笨拙不靈便，容易被對方抄住、

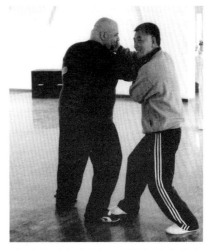

手到步到力也到，手腳齊到方為真

抱住而受控制。如果對方手上有功夫，向腿上一砍一截，豈不受傷或骨折？屈膝則靈敏，快捷而不僵滯，落地轉身更為輕靈和自如，想踢就踢，想收就收，想變就變，想落地就落地……無不隨心所欲。三是八卦掌的腿法可單腿使用，也可幾種腿法連續變換使用。例如：先用擺腿，接著用截腿，再轉身側蹬腿，不勝枚舉。

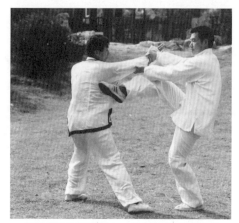

八卦掌還有許多別具風格的腿法，如點腿、臥牛腿、扣腿、擺腿等。

點腿：松胯屈膝，用足尖向對方點擊，曰"點腿"。看似足尖沒有力量，殊不知，因其松胯溜臀，就像沉肩墜肘力量到手一般，全部力量都送到了足尖，點在胸口必受內傷。

臥牛腿：八卦掌的後蹬腿。使用此腿法時要有轉身，要背對敵人。敵人誤認為我轉身走去，我突然俯身向身後蹬腿，力在足跟，敵人難以防範，必被蹬中。

起腿總是半邊空，貼身暗踢顯神通

扣腿和擺腿：跤法中絆子的變形，要先"別"後用。例如：在"避正就斜"時，我左足已經"別"在敵人右足之後，不用掌打之，可屈膝下跪，跪在敵人小腿部，敵人小腿必折了。又如：我的右足已經擺在敵人右足後，突然屈膝回提，就能把敵人勾倒，如未倒，可進步出掌打擊之。

雖然說"腳打七分手打三"，但"起腿總是半邊空"。所以用腿時必須做到四快：起腿快、發力快、抽腿快、變化快。這就需要很好的腰腿功夫，沒有很好的腰腿功夫，就不要輕易起腿。

【按語】

老前輩說："八卦掌有十二腿，腿法又分上中下三盤，就是三十六腿了，腿分左右，故有七十二截腿之說。"其實這只是一種說法，有誰能用七十二截腿呢？

九、陰陽之道

《周易》雲："易有太極，是生兩儀，兩儀生四象，四象生八卦。"我認為，手腳一動就陰陽生矣。陰陽一生，就時時刻刻離不開"陰陽之道"了。

八卦掌法中的攻防、進退、起落、縱橫、開合、疾徐、擺扣、動靜、上下、剛柔、虛實、斜正等，無不含陰陽也。

攻防：攻中寓防，防中寓攻，攻防兼顧，此謂攻防。

進退：進中有退，退中有進，進退隨心，此謂進退。

起落：起中寓落，落中寓起，起落隨心，此謂起落。

縱橫：縱能破橫，橫能破縱，縱橫互用，此謂縱橫。

開合：開中寓合，合中寓開，隨機隨勢，此謂開合。

疾徐：疾中寓徐，徐中寓疾，疾中求徐，此謂疾徐。

擺扣：扣中寓擺，擺中寓扣，扣擺隨心，此謂擺扣。

動靜：動中有靜，靜中有動，若言其靜，未窺其機，若言其動，未見其跡，動靜隨心，此謂動靜。

上下：招有上下，更有左右，忽上忽下，忽左忽右，指上打下，指左打右，隨心所欲，變化莫測，此謂上下或左右。

剛柔：剛中寓柔，柔中寓剛，過剛易折，過柔易痿，當剛則剛，當柔則柔，剛柔相濟，此謂剛柔。

虛實：足有虛實，掌有虛實，招有虛實，勁有虛實，一處有一處之虛實，處處皆有此虛實，虛中有實，實中有虛，當虛則虛，當實則實，虛實莫測，變化得宜，此謂虛實。

斜正：斜出正入，正入斜出，先斜後正，先正後斜，正中有斜，斜中有正，斜中有斜，正中有正，當斜則斜，當正則正，隨機應變，斜正隨心，此謂斜正。

此外，頭有前領後頂，左擰右擰；肩有前撞後撞，左右橫沖；肘有上提橫掩，左右互用；腕有屈勾前頂，左右橫行；腰有坐塌圓活，左右擰動；膝有上提下跪，左右橫沖；足有疾徐走停，擺扣虛實，等等。縱觀八卦掌的練功，技擊交手皆含陰陽之理。陰陽相生，陰陽互易，實乃八卦掌之真諦也。

《周易》雲："日月相推而日月生焉""寒暑相推而歲生焉""剛柔相濟，變在其中矣""一陰一陽謂之道"。八卦掌法處處皆含陰陽之道。懂得陰陽相生、陰陽互易的道理，則可變化萬端，神奇莫測，八卦掌法盡在其中了。

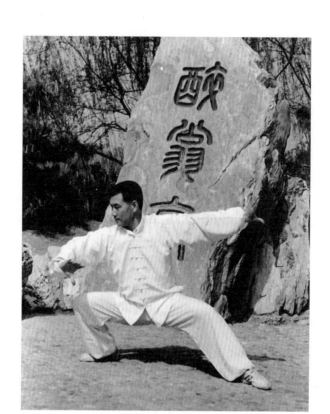

左右兼顧，內外兼修，陰陽也

【按語】

　　陰陽之道，實為八卦掌法的內涵。但它又非八卦掌一家的專利。太極拳、形意拳……哪種拳不講"陰陽之道"呢？我不反對八卦掌與八卦掛鉤，只反對那種牽強附會、生搬硬套、故弄玄虛、毫無實際意義的做法。如有人真的能夠把八卦與八卦掌的內在聯系說清楚，真正符合實際地結合在一起，令人信服，我之所盼也！！！我將無比信服。

十、放膽成功

常言道：“文能治國，武能安邦。”過去，練得一身好武藝，可以上陣殺敵，保家衛國，光宗耀祖，當英雄。現在是科學化、信息化的衛星、導彈時代，武術已經派不上用場。但特警部隊還在練，因為他們要對付恐怖分子。現在，社會上還有壞人，當壞人殺人搶劫時，你能不挺身而出、見義勇為嗎？萬一不幸自己遇上了壞人，他手持尖刀要傷害你時，你能不正當防衛嗎？所以，學點自衛防身之術還是必要的。

要見義勇為，要自衛防身，就要有一身好功夫。有的人功夫很好，但沒膽量，不敢出手，出手就會敗下陣來；有的人功夫較差，但有膽量，敢拼命，有時也能取得勝利。如果有功夫又有膽量，豈不最好！

有的人，天生膽大，好動手愛打架，經常闖禍，實不可取，有的人生來膽小，經常受欺侮，怎麼辦？可以培養和鍛煉。培養自己敢於戰鬥、敢於勝利的精神。平時不惹事，但也不怕事，事到臨頭害怕也沒用，敢於面對。要鍛煉，如何鍛煉呢？要練功，練功時可以與幾位好友切磋，切磋技藝，鍛煉膽識，提高技術。有了功夫膽就大了，這就叫“藝高人膽大”，這就是“功夫能壯慫人膽”。

老前輩說：“武不善動。”二人動手，不是傷和氣就是傷友誼，不是傷人家就是傷自己。所以，練武者不要為爭風頭、鬧意氣，輕易動手而身敗名裂。練武之人要修心修德，不要半瓶醋，偏要晃蕩，動不動找人動手、偷襲暗算、狂妄自大，讓人看不起；要有修養，要自愛，要真人不露相。遇上壞人時，要見義勇為，自衛防身，這才是俠義英雄。

【按語】

真正有功夫的人，功夫越深越不敢動手，因為他知道深淺：“武不善動”啊！真正有修養的人，不屑動手，追求的是益壽延年、陶冶情操、以娛身心，有俠義思想的人，決不欺侮弱小和善良，遇見不平能挺身而出，見義勇為。北京市有位老武術家楊禹廷先生，活到94歲，太極拳的功夫已達爐火純青，但一輩子沒跟外人動過手，沒跟任何人紅過臉，受到北京武術界的無比崇敬和贊揚：“好人品”“好功夫”。1982年逝世，參加追悼會的有數百人，顯見其人品之高尚！

八卦掌的技擊特點是“以掌為法，以走為用，斜出正入，脫身換影，剛柔相濟，虛實相生，明腿暗腿，七拳互用，意為無帥，眼為先鋒，六合歸一，放膽成功”。掌握了這些技擊特點，就是掌握了八卦掌的攻防原理。在這些原理的指導下，再認真練習，定能領悟、明晰和掌握八卦掌的攻防技術。

六十四手對練是八卦掌練習攻防手法的套路。因而編排時需要動作銜接，前後照應，有攻有防，不可能都是“一步到位”的手法，更不能使用爆炸力。它不是實

戰對打或交手較技，因而甲乙雙方誰也不能把對方打倒或傷害，要互相照顧，相互餵招，練得姿勢準確、動作熟練、得心應手為佳。

六十四手對練套路分八段，可以分段練習，也可以連續練習。每段的起勢和收勢都是"老僧托缽"。"缽"是僧人化緣時手中托的小盆，善人賞的錢物都要放在缽內，僧人托著缽就是在化緣。亮出"老僧托缽"就是亮出了八卦掌的門戶，就是請對方出手進招。如果對方同時出此招，就會兩手相搭，故又名"搭手"。此勢是一手前伸，一手護後，進可攻，退可守。每當對方突然打來時，我可用"老僧托缽"防守，故又稱"移花接木"。

六十四手對練雖然只是對練套路，但經過一絲不苟地練習，熟練其動作，領悟其內涵，掌握其要領，善於變化，靈活運用。年深月久，功夫上身，必能達到出手成招、隨心所欲、變化無窮的絕妙境界。

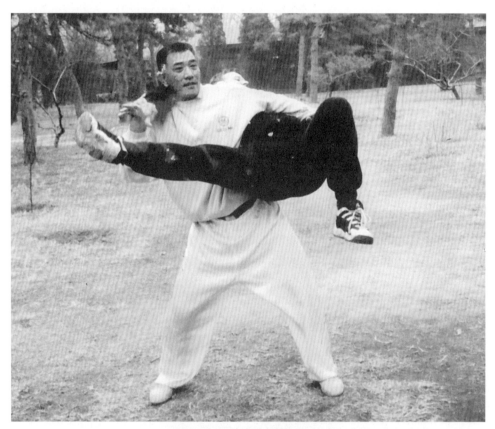

藝高人膽大，放膽即成功

八卦掌實戰攻防練習

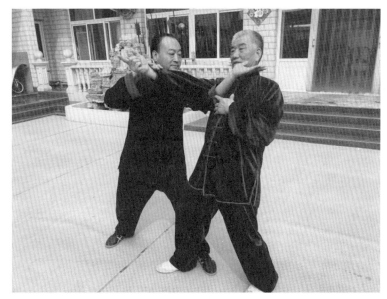

指導弟子劉玉強

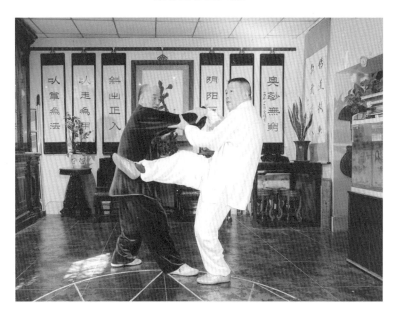

指導弟子邢殿和

第二章

六十四手對練

（動作演示：劉敬儒、杜成中）

六十四手對練

一、動作名稱

起勢：老僧托缽

第一段
1. 穿袖挑打（甲）
2. 懶龍縮尾（乙）
3. 纏手掖撞（甲乙）
4. 高山流水（甲）
5. 依山擠靠（甲）
6. 拍胸撲肘（乙）
7. 鳳凰奪窩（乙）
8. 獅子張口（甲乙）

第二段
1. 抽梁換柱（甲）
2. 鷂子穿林（乙甲乙）
3. 霸王請客（甲）
4. 野馬撞槽（乙）
5. 順水推舟（甲）
6. 金雞撒膀（乙）
7. 宿鳥投林（乙）
8. 大鵬展翅（甲乙）

第三段
1. 迎風擺蓮（甲）
2. 懷中抱月（乙）
3. 白蛇伏草（甲）
4. 黑熊昂首（乙）
5. 走馬回頭（甲）
6. 餓虎撲食（乙）
7. 風輪劈掌（甲）
8. 青龍出水（乙甲）

第四段
1. 霸王捆手（甲）
2. 行步撩衣（乙）
3. 金絲抹眉（甲）
4. 一鶴沖天（乙）
5. 兩鬢插花（甲）
6. 雄鷹亮翅（乙）
7. 惡虎扒心（乙）
8. 天馬行空（甲乙）

第五段
1. 風擺荷葉（甲）
2. 迎風揮扇（乙）
3. 猿猴墜枝（甲）
4. 海底紉針（乙）
5. 老牛耕地（乙）
6. 瞻前顧後（甲乙）
7. 猛虎坐窩（乙）
8. 仙人潑米（乙甲）

第六段
1. 一馬三箭（甲）
2. 天王打傘（乙）
3. 白猿獻桃（甲）
4. 老僧閉門（乙）
5. 葉底藏花（甲）
6. 太公釣魚（乙）
7. 哪吒探海（甲）
8. 閑鶴剔翎（乙甲）

第七段
1. 白蛇吐信（甲）
2. 紫燕抄水（甲）
3. 泰山壓頂（乙）
4. 大蟒翻身（甲）
5. 翻江倒海（乙）
6. 橫江斷流（甲）
7. 蒼龍臥枕（甲）
8. 舒臂摘星（乙甲）

第八段
1. 片旋兩門（甲）
2. 靈蛇入洞（甲）
3. 纏肘掩心（乙）
4. 推窗望月（甲）
5. 腦後摘盔（乙）
6. 移花接木（甲）
7. 雙峰貫耳（乙）
8. 黑虎掏心（甲）
收勢：老僧托缽

二、動作圖解

起勢：老僧托缽

甲乙二人相對站立，坐身屈膝，出右足成重心前四後六的四六步。同時雙方伸出右手，掌心向上，掌指向前，腕部相搭，左手沈於右肘之下，以助前臂之力，右掌高與眉齊，二目向前平視對方。（圖 2-1）

老僧托著缽是為了化緣，請施主們施舍，此掌之意是請對方進手。

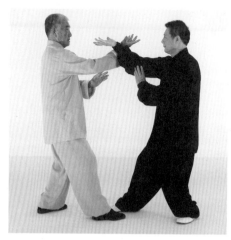

圖 2-1

第一段

1. 穿袖挑打（甲）

甲方左手貼乙方右臂之下，經乙方右臂內側向上穿起，把乙方右臂挑起，同時右臂內旋，右掌掌心向前推，進右足，向乙方中門踏進，目視前方之人。（圖 2-2）

【要點】

左手上穿，要穿其中節，非梢節，它和上右足、右手前打，同時完成，要一氣呵成。右手打出時有向前和向下之力，亦名"塌掌"。左手穿出時要緊緊貼著右臂外旋擰動，自能把對方手臂挑起，穿出時仿佛穿衣時穿袖子，而上挑的同時打擊對方，故名曰"穿袖挑打"。

2. 懶龍縮尾（乙）

當對方將要打到胸膛時，迅速含胸撤右步，足尖點地，成虛步。同時右臂屈臂、屈腕，右手屈指變勾手，向下勾摟對方右手以破其來勢，左手自然沈於右臂之下，或按在對方腕部，以防對方偷襲，目視前方之人。（圖 2-3）

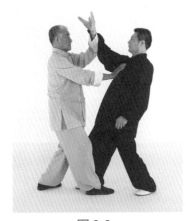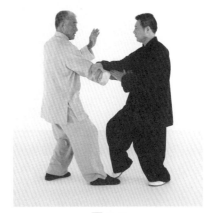

图 2-2　　　　　　　　　　图 2-3

【要點】

手臂彎曲要突然，用柔化之勁勾住對方之手，使其不得掙脫，此乃以逸待勞的吸化之法。手有縮回之意，故美其名曰"懶龍縮尾"。

3. 纏手掖撞（甲乙）

甲方向乙方身右上右足，隨之提起右足成足尖點地的虛步。同時，右掌外旋向上翻腕，用小指外沿纏壓對方腕部，左掌按於對方肘部，以防對方乘隙頂肘。隨之，將提起之右足向乙方兩足之間或右足後上步，左足跟進成四六步。同時雙掌掌心和小指外沿用力撞打對方胸腹，目視對方。（圖2-4、圖2-5）

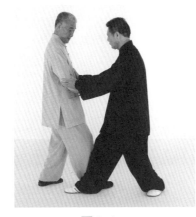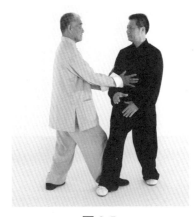

图 2-4　　　　　　　　　　图 2-5

【要點】

甲方屈臂、屈腕、屈指向上翻轉手臂，有纏繞之力，名"纏手"。向前撞打時要掖進切撞，故名"纏手掖撞"，此乃避正就斜之打法，充分體現了八卦掌之技擊特點。隨之，乙方可向甲方身右上步，用同樣的"纏手掖撞"打擊甲方。

4. 高山流水（甲）

甲方向乙方身右上左足成扣步，隨之，雙臂外旋，當翻成雙掌掌心向上時，向右擰身上右步，雙臂隨右足方向伸出，伸出時右掌掌背要緊貼乙方之臂，有粘連之力，即能領走對方撞來之掌，使其勁力落空，目視雙手方向。（圖 2-6）

【要點】

甲方扣左足出右足，擰腰，伸臂，使對方撞打之手落空，是引彼落空之法。仿佛高山之水順流而下，一瀉千裏，故名"高山流水"，亦名"順水行舟"。

5. 依山擠靠（甲）

甲方不等乙方有所舉動，立即向乙方右腿之後上右足，別住對方右腿，使其不得移動，同時左手抓住乙方右肘，向前貼身連擠帶靠，並用右臂小指外沿和前臂向對方頸部和左胸切打，使其仰面跌倒。目視對方。（圖 2-7）

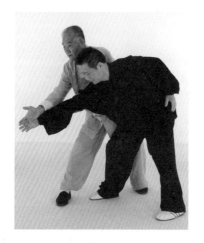 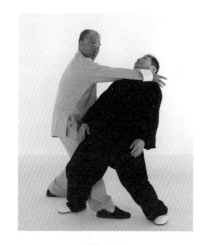

图 2-6　　　　　　　　　　图 2-7

【要點】

甲方上步別住了乙方右腿，同時又抓住了乙方右臂使其不得掙脫，甲方通過貼身切打和擠靠，借力打力，使乙方無法抗拒，故名"依山擠靠"。

6. 拍胸撲肘（乙）

乙方即將仰倒時，既不能撤步也不能抽身，否則將會被撞得更加厲害，後果不堪設想，只有突然向前彎腰俯身，右臂屈肘向對方胸部全力撲撞，方可挽回敗勢，破其"依山擠靠"，還能把對方撲倒在地。（圖 2-8）

【要點】

此式是用肘部撲打對方胸部，非常迅猛，勢如破竹，故名"拍胸撲肘"。

7. 鳳凰奪窩（乙）

如果甲方力量很大，強自掙紮未倒，乙方即用右肘尖向身體右側頂出，則右肘尖必能頂在甲方右腋之下，其肋必折矣。（圖2-9）

【要點】

此式要緊接"拍胸撲肘"使用，一氣呵成。力在肘尖，頂肘要迅猛，頂對方腋下，仿佛宿鳥見著鳥窩，搶著鑽入。對方腋下如同鳥窩，故名"鳳凰奪窩"。

8. 獅子張口（甲乙）

甲方急速用左掌把乙方肘推出，化險為夷，於是雙方都成左掌上、右掌下的"獅子張口"式，面對面向右轉走，伺機而攻，名曰"獅子張口"。（圖2-10）

【要點】

兩手手心相對，成合抱之勢，如獅子張開了嘴，故名"獅子張口"。

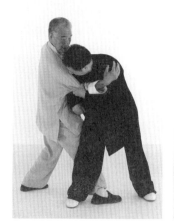
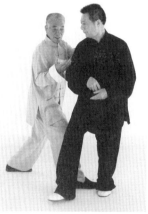
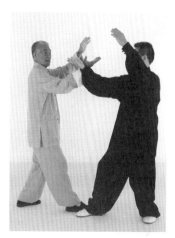

图 2-8　　　　　　　图 2-9　　　　　　　图 2-10

第二段

1. 抽梁換柱（甲）

二人用"獅子張口"相互面對向右走圈時，甲方偷偷扣左足，突然右轉身，上右步提左膝成獨立步，同時，左掌掌心向前，掌指向上自右臂下向乙方胸部打出，右掌置於左臂之下。（圖2-11）

【要點】

打時身子離乙方越近越好，轉身出掌要突然，一氣呵成。要出其不意地打擊對方，此乃走中打、打中走也，充分顯示八卦掌法的"走"之特點，打出之掌要緊貼右臂之下，兩掌互換，故名"抽梁換柱"。

2. 鷂子穿林（乙甲乙）

乙方急忙向右撤右步閃身，右足足尖點地成虛步，同時，右掌拇指彎曲，四指

並攏成牛舌掌，自左臂下向前穿出，以接甲掌，左掌自然置於右肘之下，二目前視。甲向左抽步閃身成右虛步右掌前穿，乙方又用同樣動作閃身穿掌，名曰"三穿掌"。（圖 2-12）

【要點】

"三穿掌"要一氣呵成，因穿來穿去，仿佛鷂子在密林中飛來飛去，故曰"鷂子穿林"，又名"玉女穿梭"，此式乃尹式八卦掌標誌性動作。

3. 霸王請客（甲）

甲方向右擰腰，同時右手抓乙方右腕，左手抓乙方右肘，向身後下方捋拽，使乙方俯身跌倒，名"捋手"或"大捋"。二目註視雙手動作。（圖 2-13）

【要點】

向體右擰腰、捋拽要同時，一氣呵成，捋拽時要用冷勁、狠勁，絲毫不客氣，故名"霸王請客"。

4. 野馬撞槽（乙）

乙方乘甲方捋拽之力上右步，同時右臂屈肘，用前臂向甲方胸前擠撞，左手按在右前臂內以助力，名"擠打"。二目前視。（圖 2-14）

【要點】

"擠"能破"捋"，"擠打"時要沉肩墜肘，橫前臂，要有橫沖直撞之力，撞擠對方胸膛，仿佛一匹難以馴服的野馬，突然掙脫韁繩，不管不顧地向前沖撞一般，故名"野馬撞槽"。既然"霸王請客"不客氣，我也就不客氣了，於是一撞而入。擠破捋，捋也可破擠，它們可以相互變換，這種變化乃絕妙好招也。

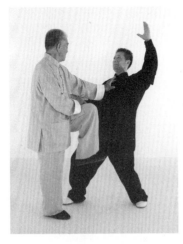

图 2-11

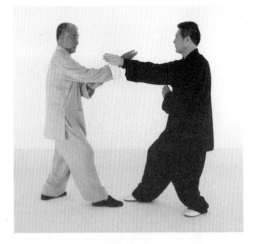

图 2-12

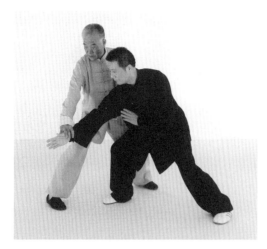

图 2-13

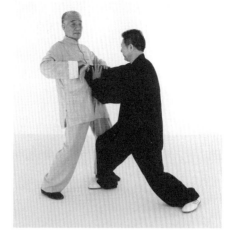

图 2-14

5. 順水推舟（甲）

當乙方狠狠撞向甲方胸膛時，甲方如撤步、撤身躲避，乙方會繼續進步擠撞，更得逞矣！因而甲方只要用左掌輕輕橫推乙方之肘，乙方擠撞之力則全部落空。甲方二目註意左手動作。（圖 2-15）

【要點】

推出乙方之肘時不必太用力，這是"借力打力"之法，是借乙方之力而變化，省力而隨意，所以名"順水推舟"，仿佛順水把船推出那樣省力和自然。

6. 金雞撒膀（乙）

乙方也借用甲方推來之力而變化。當甲方"順水推舟"時，乙方則順力左轉回身，名"順勢"。扣右足，左足提膝擡起成獨立步。同時用左掌小指外沿向甲方腹部切打，右掌上擡，高於頭部，目視對方。（圖 2-16）

【要點】

轉身和下切要瞬間完成，此式之形狀如同雄雞獨立時向下伸膀展翅，故名"金雞撒膀"。

7. 宿鳥投林（乙）

接上式，甲方必立即出手下截乙方切掌，頭部毫不設防，乙方一見，乘勢落左足，右掌掌心向下，五指向前，向甲方面部急速戳打，名曰"探掌"。二目前視。（圖 2-17）

【要點】

鳥類，白天飛出林外，到處覓食。黃昏之後，急急忙忙飛回，急切投入林內回巢。乙方一見甲方頭部是破綻，立即探掌取之，如晚歸之鳥一下子鑽入林中，是那樣急

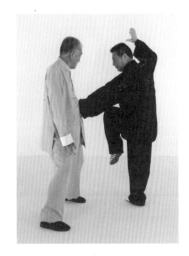

| 图 2-15 | 图 2-16 |

切和快速，故名"宿鳥投林"。

8. 大鵬展翅（甲乙）

甲方立即上右步，同時右掌掌心向上，掌指向前，在乙右掌外側，迎接乙方探來之掌，同時左掌伸於身左，配合乙掌動作，二目前視，名"大鵬展翅"。隨之，乙方也變成"大鵬展翅"，二人同時向右面對面轉走。（圖 2-18）

【要點】

此式完成時，左右兩掌伸在身體兩側，自然展開，如鳥之展翅高飛，故名曰"大鵬展翅"。二人面對面走圈，以求尋隙進攻。

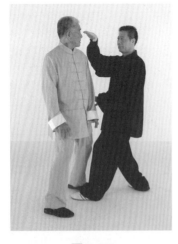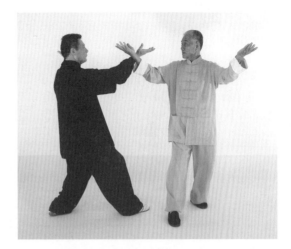

| 图 2-17 | 图 2-18 |

>>>

第三段

1. 迎風擺蓮（甲）

甲方突然抓住乙方右腕，同時飛起右腿，屈膝，用足面向乙方右肋拍打，左手抓乙方右臂以助力，二目前視。（圖2-19）

【要點】

起腿要快，力在足面。因起腿時有擺動動作，仿佛湖面之上，微風徐來，蓮花迎風擺動，故名"迎風擺蓮"。

2. 懷中抱月（乙）

乙方向甲方身後上左足成扣步，同時右掌變勾手，向下摳住甲方擺來之腿，使其腿法落空。隨之，乙方上右足，向右擰體，雙臂屈肘掌指相對，掌心向外，撞打甲方肩背。二目前視。（圖2-20）

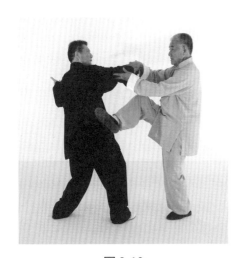
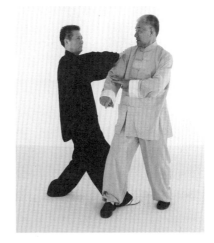

图2-19 图2-20

【要點】

此式"懷中抱月"是"避正就斜"的打法，是八卦掌中非常重要之手法。在日常生活中，雙手掌心向內為抱，而八卦掌法則是兩臂彎曲，向外撞打為抱，此乃傳統之叫法，故沿襲之。

3. 白蛇伏草（甲）

甲方急忙左轉回身扣右步，躲開撞來之掌；隨之，再左轉回身上左足，身體下俯成馬步。同時，雙掌掌心向外，向身體兩側打出，左掌打向乙方腹部。隨之，不

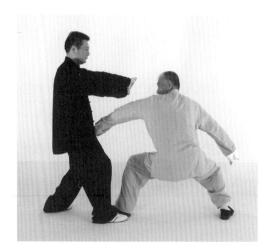

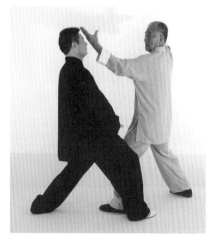

图 2-21 图 2-22

管乙方有無動作，甲方立即雙掌抽回向上翻起，掌指向上，用掌背劈打對方之頭面。目視乙方。（圖 2-21、圖 2-22）

【要點】

扣右足再上左足，左轉回身 360°，動作要急速，一氣呵成。仆步時要俯身，仿佛逃竄之白蛇鑽入草叢貼地伏下，故名"白蛇伏草"。

4. 黑熊昂首（乙）

甲方"白蛇伏草"後又向乙方面部反背打來，氣勢洶洶，非常突然。乙方只得雙臂外旋，當翻成雙掌掌心向上時，小指外沿貼攏、半握拳，經面前向甲方之掌迎去，不僅化險為夷，還可同時上右步，雙臂發力，把對方撞擊在地。（圖 2-23）

【要點】

盤旋在空中的雄鷹，一沖而下，抓向黑熊雙目，黑熊立即向面前出掌，不僅護目，而且意圖抓住雄鷹，撕裂之。雄鷹又高高飛起，又一沖而下，黑熊又亮掌迎之，名曰"鷹熊鬥誌"。此式一出，必須昂首上視，其力巨大，可攻可守，故名"黑熊昂首"，是防禦眼面之手法。

5. 走馬回頭（甲）

甲方一見乙方雙掌撞來，有如排山倒海，其勢難擋，只得回身走之。於是，向右擰身上右步、上左步又上右步，同時右臂向上攙置右額前，左手垂於身體左側，向左擰頭回視，警惕對方來手。（圖 2-24）

【要點】

八卦掌法"以走為用"，此走不是敗走，而是內含殺機，隨時尋隙打回，名曰"回身掌"，故名"走馬回頭"，仿佛一匹駿馬在馳騁中突然回頭，準備回返。

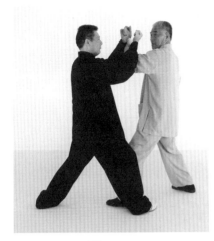

图 2-23

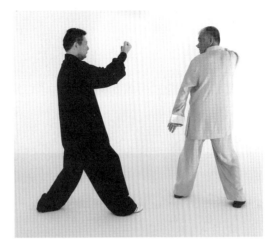

图 2-24

6. 餓虎撲食（乙）

乙方一見，誤認為對方敗走，有隙可乘，故急忙上右步，雙掌掌心向前，向甲方左肩撲打（或後背撞打），二目前視。（圖 2-25）

【要點】

因乙方誤認為甲方敗走，已是到嘴之食，故全力撲打之，就像一只餓虎似的，恨不得一下子把對方撲倒，故名"餓虎撲食"。

7. 風輪劈掌（甲）

甲方一見乙方撲來，乙方已經中計，故急忙左轉回身，上左足成擺步，用左掌小指外沿向乙方之臂連劈帶抓，隨之迅速上右步，用右掌小指外沿向對方面部劈下。目視對方。（圖 2-26）

【要點】

因兩掌回劈時走的都是弧線，一掌隨著一掌，毫無間歇，仿佛風車之輪連環轉動，故名"風輪劈掌"。

8. 青龍出水（乙甲）

乙方急速撤左足，又撤右足，足尖點地成虛步，隨之，速上右足，右臂外旋，當翻成掌心向上、掌指向前時向甲方之右臂穿出，以迎甲方劈來之臂，左掌置於右臂之下，以助其力。二目前視。（圖 2-27）

【要點】

此掌在八卦掌法中很重要，名謂"穿掌"。用得最多，用處也最廣，守中有攻，攻中有守，攻守兼備，十分主動。但因我先出手，故名曰"青龍出水"。甲方撤步也急忙用"青龍出水"之式，與乙方面對面向右走圈，伺機進攻。

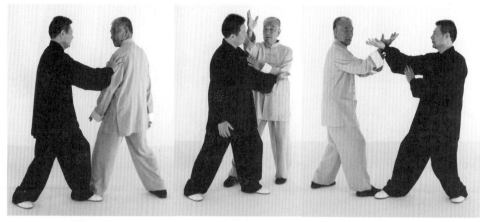

图 2-25 图 2-26 图 2-27

第四段

1. 霸王捆手（甲）

甲方用右手抓住乙方右手，向乙方身後上左步，再上右步，擰得乙方右臂彎曲，貼在後背，不得移動。目視右手動作。（圖 2-28）

【要點】

擰得乙方手臂、手腕越加彎曲，越加彎腰低頭越好，絲毫不客氣地硬把乙方手臂捆將起來，使其不得動轉，故名"霸王捆手"。

2. 行步撩衣（乙）

乙方急忙向甲方右腿之後扣左足，順著被擰動之勁力向右轉身上右步，將被擰之右臂，向所上右步前上方直伸撩起，則乙方之捆手自然破解矣。左手按在甲方右肘部，使其不得用肘頂我。目視右手前方。（圖 2-29）

【要點】

不管甲方用力多大，擰得多緊，捆得多死，只要順其勁、順其勢、直伸己臂，則將甲方拿法破矣。此手是在上右步的同時從身前撩起，仿佛行走中撩起自己的衣襟似的，故名"行步撩衣"。

3. 金絲抹眉（甲）

甲方順著乙方動作，自腋下出左手，抓住其左手順勢拽之，同時右手掌心向下手指彎曲，向乙方面部抹下，使其後仰跌倒。二目前視右手動作。（圖 2-30）

【要點】

甲方也可彎曲右手中指、食指向乙方二目勾出。八卦掌的傳統叫法是"金絲抹眉"，此式乃程式八卦掌法中慣用手法。

4. 一鶴沖天（乙）

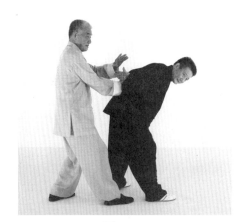 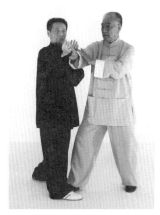

圖 2-28 圖 2-29

乙方急忙向下蹲步縮身，同時左掌掌心向內、掌指向上，向頭上極力快速伸出，伸得越高越好，右掌掌心向外，向甲方腹部擊打擊。二目前視。（圖 2-31）

【要點】

此式動作稱"縮身長手"。縮身和長手要同時，身子縮得越低越好，手臂伸得越高越好，是破"金絲抹眉"之絕妙好招。因向上之長手又高又突然，仿佛一隻仙鶴，突然受驚，一沖而起，飛向蔚藍的天空，故名"一鶴沖天"。

5. 兩鬢插花（甲）

甲方迅速撤步，雙掌掌心向下用力下撲，以破乙方向腹部打來之手，隨之，在對方驚詫未能還擊時，立即上右步，雙掌向乙方面部迅速插擊。二目前視。（圖 2-32）

【要點】

雙掌掌指插向乙方面部、雙睛或兩鬢，美其名曰"兩鬢插花"，仿佛給美女之雙鬢各插上一朵紅花，看似很美，實則"毒矣"。

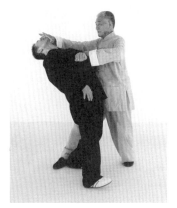 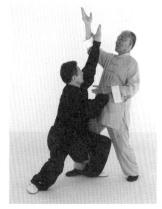

圖 2-30 圖 2-31

6. 雄鷹亮翅（乙）

乙方急忙雙掌掌心向下，彎曲雙肘，將腕部和臂部向面前揚起，必能破解甲方來手。二目前視。（圖 2-33）

【要點】

動作要快速敏捷，仿佛雄鷹將要展翅似的，故名"雄鷹亮翅"，此乃八卦掌法中的肘法，乃絕妙好招。

7. 惡虎扒心（乙）

不等對方反應過來，乙方立即把揚起之手變成掌心向下，自上而下撲擊甲方胸部。二目前視。（圖 2-34）

【要點】

"雄鷹亮翅"與"惡虎扒心"要緊密銜接，一氣呵成，在瞬息之間完成。撲下之掌有前撲更有下踏之力。狠狠撲來，勢如餓虎撲食，故名"惡虎扒心"，也可不用此式，直插對方眼睛，則名"二龍取水"。

8. 天馬行空（甲乙）

甲方只得撤步閃身，隨之，向乙方身後上左步。同時左掌向右撥開"惡虎扒心"之手，雙掌掌心向內，掌背向外，右手在前（外），左手在後（內），向甲方之肋扇打，向右走圈。二目註視乙方。（圖 2-35）

【要點】

此式是"避實就虛"之打法，也是"避正就斜"之打法，也是"走中有打"之法，仿佛一匹駿馬，在茫茫草原上急馳，雙掌意似雙蹄，故名"天馬行空"，任意自由馳騁之意。隨之，乙方撤步撤身閃出，上右步也用"天馬行空"與甲方面對面走圈，伺機進攻。

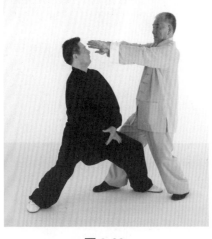

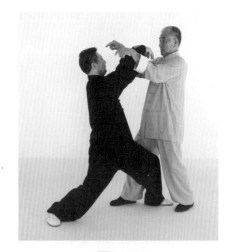

图 2-32 　　　　　　　　　　　　　　　图 2-33

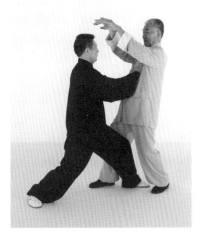

图 2-34

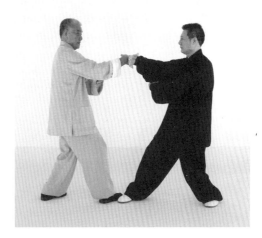

图 2-35

第五段

1. 風擺荷葉（甲）

甲乙二人用"天馬行空"之式向右面對面走圈。突然，甲方扣左足用左手把乙方右臂按下。甲右腕自左向下、向右再向上纏繞，當繞成手背向乙方時，用右腕部打乙方左臉，乙方攔之，甲方又向下繞腕，用手背打乙方右臉，乙方又攔之，甲方則迅速繞轉腕部，再打乙方左臉，此時左掌自然置於右肘之下。二目向前平視。（圖 2-36~ 圖 2-38）

【要點】

打左臉、打右臉、又打左臉，要一氣呵成。第三打時更要突然快速，要出奇制勝，讓乙方防不勝防。此式中的腕打，忽左忽右，仿佛荷葉在熏風中左右擺動，故美其名曰"風擺荷葉"。

2. 迎風揮扇（乙）

當甲方第三次打來時，乙方已來不及躲閃，只好快速屈肘回手，用右手掌心向左撥打甲方之右臂，隨之，右掌返回，用掌背向甲方面部打擊。二目前視。（圖 2-39）

【要點】

撥、打快如閃電，一氣呵成，仿佛手握蒲扇左右快速扇動，故名"迎風揮扇"。

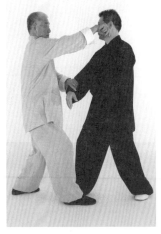
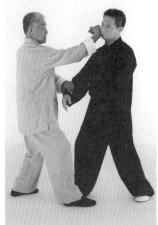
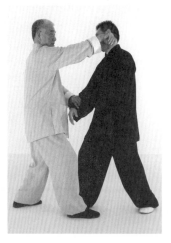

图 2-36　　　　　　图 2-37　　　　　　图 2-38

3. 猿猴墜枝（甲）

甲方急忙出右手向上立起，以擋扇來之手，隨之左手在前，右手在後，抓住乙方右臂向右拽之，同時，屈膝，提起右腿、足心向前、足尖向右，向乙方腹部或襠部踹出。二目前視。（圖 2-40）

【要點】

此式仿佛淘氣的猿猴，雙手抓住大樹的橫杈，在空中蕩來蕩去玩耍，故名"猿猴墜枝"。

4. 海底紉針（乙）

乙方急速蹲身，同時右臂掌心向內，掌指向下，在體前滾臂下插，插在甲方踹

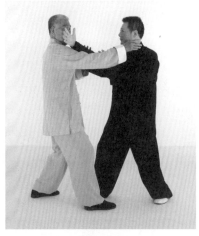
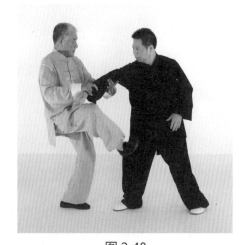

图 2-39　　　　　　　　图 2-40

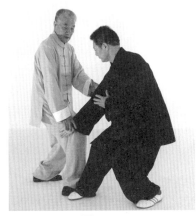

图 2-41 图 2-42

來之腿的外側，則可破其來腿。如果甲方撤腿稍慢，則可彎曲五指，勾住對方之腿
將其掀倒。二目前視。（圖 2-41）

【要點】

蹲身和下插要一氣呵成。此式在太極拳中名"海底針"，在八卦掌中名"下立樁""插
地"，是堵截阻擋的意思，專門破對方來腿或向我上身攻來之手。因下插之手要接
觸對方之腿，仿佛紉針似的，又因動作是向下插，一插到底，故名"海底紉針"。

5. 老牛耕地（乙）

甲方只好向後抽腿落足，乙方立即坐身上右步，成重心前四後六的四六步，同
時以下立之掌（虎口向前）向甲方襠部上撩，把甲方撂倒。二目前視。（圖 2-42）

【要點】

甲方抽腿，乙方上步撩掌，動作緊緊相隨，形影不離。向上掀起時要用力，形
似老牛拉著犁，把土地犁起似的，故名"老牛耕地"。

6. 瞻前顧後（甲）

①甲方一見，急忙伸左手，向右擰身的同時，將乙方撩來之掌向外撥開。隨之
向乙方身右上左步、再上右步，向右擰身，同時左掌掌心向外，拇指向下成橫掌向
乙方右肩打出，右手自然置於身後。此式是一掌在前、一掌在後，仿佛太極圖中的
一黑一白，兩個魚形，即一陰一陽，故又名"陰陽魚"。（圖 2-43）

②乙方急忙向左擰身，以躲避甲方擊肩之掌，不料甲方也突然向左擰身回頭，
提起左膝，成右足獨立步，同時左掌掌心向外，掌指向下，向身後的乙方腹部拍打，
右手置於頭部前方。目視身後。（圖 2-44）

<<<

【要點】

此掌打前又打後，打身後以後又可忽然打身前，可前後互換彼此兼顧，即陰中有陽，陽中有陰，陰陽互濟，故名"陰陽魚"，又名"瞻前顧後"。

7. 猛虎坐窩（乙）

甲方向身後打得太突然了，乙方不得不向身後銼步坐身，同時雙掌掌心向上，雙掌向甲方來掌砸下，以破對方來式，二目註視雙手動作。（圖2-45）

【要點】

向後銼步坐身要快速、兇猛、突然，使對方感到震驚，故名"猛虎坐窩"，有驚人之威。

8. 仙人潑米（乙甲）

不等甲方有所動作，乙方可上右足或四六步將沈砸之雙掌，掌心向前，掌指向下，向甲方腹部托打，二目前視。隨之，甲方也用"仙人潑米"之式，雙方面對面向右走圈，伺機進攻。（圖2-46）

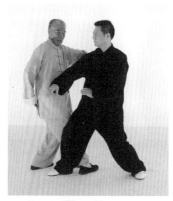

图 2-43

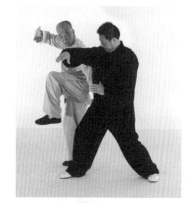

图 2-44

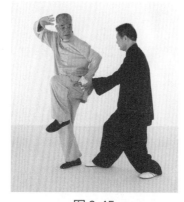

图 2-45

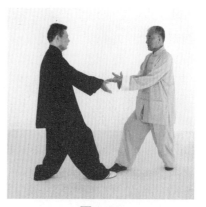

图 2-46

【要點】

打出之雙掌是向前和向上的合力，仿佛用簸箕把大米潑出去似的，故名"仙人潑米"。

第六段

1. 一馬三箭（甲）

甲乙二人都用"仙人潑米"式，向右面對面走圈，伺機進攻。突然甲方扣左足，用左手把乙方之手按下。隨之，甲方向乙方上右步成四六步，同時右掌掌心向上，五指向前，成仰掌，向乙方面部穿出，隨之，左掌掌心向上，五指向前成仰掌式，向乙方面部穿出，隨之又用右掌穿出。連續三掌，名"程氏三穿掌"。（圖2-47）

【要點】

右掌、左掌、右掌三掌連穿，毫無間隙，一氣呵成，對方難以招架，故有"神仙怕三穿"之說。古時，騎馬打仗，一將佯裝敗走，一將馳馬急追，敗走之將回過身來，嗖、嗖、嗖射來三箭，又突然、又快速，令人難以防範，故名"一馬三箭"，形容三掌連穿，出奇而製勝。

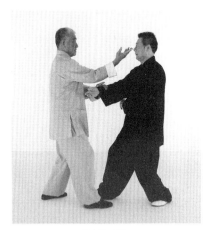

图 2-47

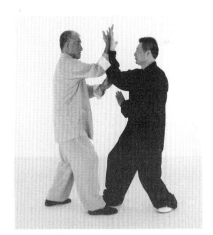

图 2-48

2. 天王打傘（乙）

"一馬三箭"雖然快速、凌厲，但乙方只要冷靜沈著，屈右肘，掌心向內，五指向上，內旋擰動手臂，利用螺旋勁在面前向上一立（名"上立樁"），就可化險為夷，尋機攻擊對方。此乃以逸待勞、防中有攻之法也。（圖 2-48）

【要點】

此式是"指天插地"掌式中的"指天"，亦名"上立樁"。顧名思義，只要把前臂在面前一立，就成了樁子，對方就攻不進來了。此式是一手上舉，一手沈於肘下，仿佛舉著一把雨傘。在各大寺廟中都有"天王殿"，四大天王中就有一位是舉著雨傘的，故此式名曰"天王打傘"。

3. 白猿獻桃（甲）

甲方不等乙方有所變化，立即扣步擺步左轉回身360°，雙手腕部貼攏，沉肩墜肘，掌心向上，向乙方面部或下巴托打，打出丹田力。轉身時的扣擺步，越快捷越自如越好，要緊貼乙方前身，二目註視對方，名曰"磨身掌"。（圖 2-49）

【要點】

要有突如其來之感，要出敵人意料，要瞬息而變，開始時面對敵方，轉身360°後仍然面對敵人，故八卦掌法中稱為"脫身換影"，形容變化之神速。此式是雙手上托對方頭部，像托桃，故名"白猿獻桃"。

4. 老僧閉門（乙）

因甲方的"脫身換影"來得太突然了，貼自己太近了，乙方只好利用第二道防線，屈右肘，用肘部在胸前向左一掩，閉住門戶，則可化險為夷。（圖 2-50）

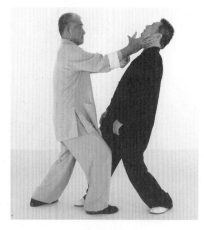

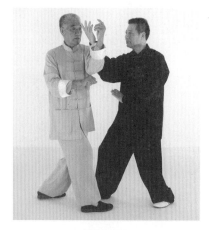

图 2-49 图 2-50

【要點】

用此式時，只要稍一掩肘即可。老僧要修行，不願他人進來打擾，故把大門一閉，誰也不能進來，故名"老僧閉門"。老僧雖然年老無力，但尚能掩門，形容此式不需要太多用力，稍稍動肘則可。

5. 葉底藏花（甲）

乙方掩肘時，必把右臂掩出，於是甲方從自己左臂之下偷偷伸出右手，抓住乙方前臂橫拽之，同時左手掌心向下，用小指或掌根外沿向乙方面部削打。二目前視。（圖 2-51）

【要點】

因甲方右手是偷偷從左臂下或左腋下穿出來抓乙方手臂的，"腋"和"葉"諧音，故名"葉底藏花"。

6. 太公釣魚（乙）

甲方向面部削打得太快了，乙方只得急忙上揚右臂迎接甲方削來之掌，揚臂時肘部要微屈上撐，似直非直，要沉肩，五指並攏成勾手，可隨時插擊對方，其時右掌已幾乎插上對方之面部。二目前視。（圖 2-52）

【要點】

右臂上揚時要有急迫感，好像魚已上鈎，急忙把魚釣起來，此乃肘法之一。《封神榜》一書中姜子牙在渭水河釣魚，周文王訪之，請其為宰相，興師滅紂，子牙答應，於是周文王讓子牙乘坐其輦，周文王親自拉輦八百步，姜子牙保周室八百年。故有"姜太公釣魚，願者上鈎"之說，因此式用法非常絕妙，故名"太公釣魚"。

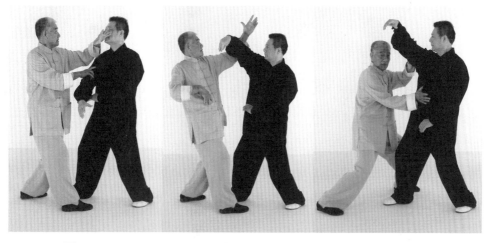

圖 2-51　　　　　　圖 2-52　　　　　　圖 2-53

7. 哪咤探海（甲）

甲方急忙向乙方身體右側上左步，同時向左閃身，用左手橫推乙方"釣魚"之臂，而右手卻掌心向前，拇指向上，向乙方腹部或襠部進行掖打。二目註視左掌動作。（圖2-53）

【要點】

此式是"避正就斜"的打法，也是"一星管二"之法。向左閃身時要縮身，掖打對方腹部或襠部，名"下取"。神話中有"哪咤鬧海"之說，故此式名曰"哪咤探海"。

8. 閑鶴剔翎（乙甲）

乙方急忙提右膝成左獨立步，同時右掌小指外沿向下，向對方"探海"之手臂下切，必能截住對方來手。隨之，向前舔掌心，掖打而出，成"黑熊探臂"式，乙方也出"黑熊探臂"式，二人向右面對面走圈，以伺進攻。（圖2-54、圖2-55）

【要點】

此式是獨立式，仿佛獨立之仙鶴，低下頭來，悠閑地剔刷自己翎毛，故名"閑鶴剔翎"，顯示此式的優美和靈動，也顯示此式之輕松和悠閑。

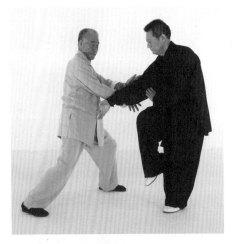

图 2-54

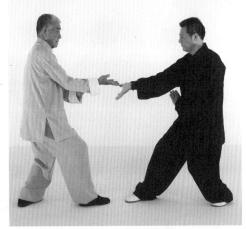

图 2-55

第七段

1. 白蛇吐信（甲）

甲乙雙方以"黑熊探臂"式向右面對面走圈，甲方突然扣左足向右轉身，雙手

沈於腹前。隨之，雙手腕部貼攏，掌心向上，掌指向前，向乙方面部穿出，同時提起右腿，微屈膝上挺足面，用足尖向乙方胸部點擊。二目前視。（圖2-56）

【要點】

點出之足要藏在雙掌之下，名"暗腿"。右足點出時要上挺足面，以便足尖向前點出，有前點之力。雙掌也要上挺，以便掌心、手尖前點，此時力在足尖和掌指，仿佛蛇之吐信，輕靈又輕快，故名"白蛇吐信"。

2. 紫燕抄水（甲）

如乙方出手攔截，甲方則立即抽手抽腿，俯身向乙方雙足之間插右足成半仆步，同時雙手也隨之插向對方足面。（圖2-57）

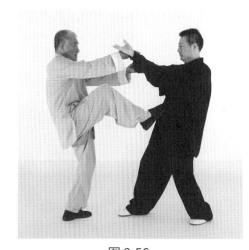
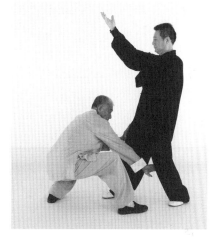

图 2-56　　　　　　　　　　　　图 2-57

【要點】

右手與右足的抽回、插下要快速，瞬息完成，向足面下插之雙手可抓乙方之腿，將其掀倒，也可向乙方襠部撩起，故名"抄水"。因燕子身上的羽毛在陽光下閃爍出紫色的亮光，故美稱"燕子"為"紫燕"，故此式名曰"紫燕抄水"。

3. 泰山壓頂（乙）

乙方一見甲方俯身而下要抄足，於是急忙運渾身之力，雙掌掌心向下，向甲方頭部或背部猛力砸下，恨不得把對方砸得稀爛。二目下視。（圖2-58）

【要點】

乙方砸下時其力巨大，其勢威猛，仿佛一座大山壓向頭部，勢不可擋。因泰山為五嶽之尊，最為雄偉壯闊，故此式美其名曰"泰山壓頂"。

4. 大蟒翻身（甲）

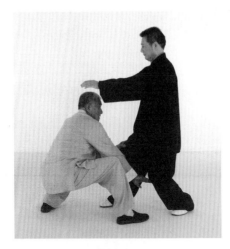
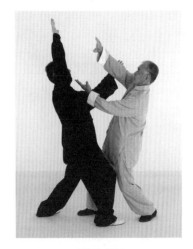

图 2-58 图 2-59

甲方在乙方泰山壓頂的千鈞一發之際，只好向上仰面起身，用右手向上攔截乙方下砸之雙掌，同時左掌掌心向上，掌指向前，自右臂下向乙方面部穿出，二目上視。（圖 2-59）

【要點】

此式不僅攔截了下砸之手，並偷偷地穿出一掌，戳刺對方雙眼、面部或咽喉，此乃險中有守、又防又打之招式。在"紫燕抄水"時是俯身，此時卻是仰面，故名"翻身掌"，因左手向前戳刺時有毒蛇吐信之狀，故此式名曰"大蟒翻身"。

5. 翻江倒海（乙）

乙方急忙抽身後撤一步，躲過甲方"吐信"之手，隨之雙掌掌心向上，腕部貼攏，把甲方插來之掌托起，同時左腿屈膝，右腿足尖朝上，搓地而起，足面朝前，向甲方襠部或腹部踢、蹬而出。二目前視。（圖 2-60）

【要點】

踢、蹬出渾身之力，其勢威猛，能把對方掀翻在地，仿佛其力能翻了江，攪了海，故名"翻江倒海"。

6. 橫江斷流（甲）

甲方急忙上左足成扣步，隨之向右擰身，左掌下插。隨著擰身動作，左臂也向右內旋擰動，向右橫攔蹬來之腿，使其不能得逞。二目註視左臂動作。（圖 2-61）

【要點】

乙方"翻江倒海"，鬧得洪水肆流。甲方左臂向下一豎，將其攔截了，仿佛江河中築一大壩，將水斷截，故名"橫江斷流"，使其踢、蹬來之腿半途而廢了。

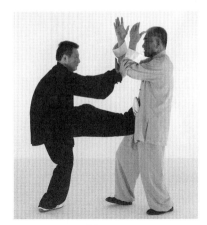
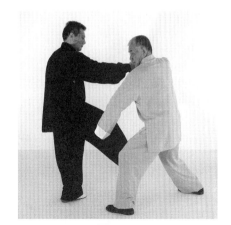

图 2-60 图 2-61

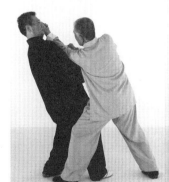
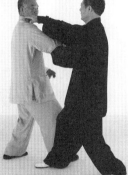
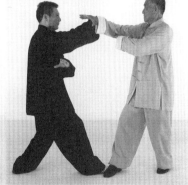

图 2-62 图 2-63 图 2-64

7. 蒼龍臥枕（甲）

乙方必然抽腿落足，甲方緊隨其動作，在乙方右足之後，上左足成扣步，同時左臂外旋撐動，當撐成掌心向上時沉肩墜肘，向乙方胸前和左頸又沈又壓，頭向右撐，二目向左前方斜視，成臥枕之狀。（圖2-62）

【要點】

龍為神物，豈能臥枕，只有老者神衰，才經常臥枕，"蒼"者老也，故名"蒼龍臥枕"。但因其是神龍，臥枕時也能打人。

8. 舒臂摘星（乙甲）

乙方上右步，右手掌心向上，屈肘，把甲方枕來之臂向左推出，同時上左步，掌心向下，用小指外沿向甲方頸部或面部削打，名"削掌"。二目註視甲方。隨之，向右走圈，甲方也用右掌掌心向下伸在前面，成削掌式向右走圈，伺機進攻。（圖2-63、圖2-64）

【要點】

推對方手和削對方頭部要一氣呵成，手足要齊動，上下要相隨，快似打閃、紉針一般，對方腦子還沒反應過來，已被打中。此時，把對方頭部視為星星，一伸手就摘取下來，故名"舒臂摘星"，猶如探囊取物般容易，乃絕妙好招也。

第八段

1. 片旋兩門（甲）

甲乙雙方用"舒臂摘星"（削掌式）相對向右走圈，突然甲方扣左足，向右擰身，用左手扣壓乙方手臂。隨之，上右足成四六步。同時右臂屈肘，右掌掌心向上，以肘為軸，自左至後、至右、至前，呈弧線片繞一周，當片到掌指向前時，用小指外沿掌根，向乙方頭部削打，隨之又左回下翻，當翻成掌心向下時，用小指外沿掌根，再向乙方右頸削打。（圖2-65、圖2-66）

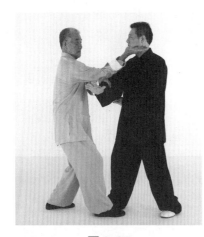 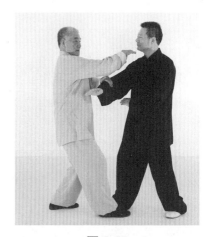

图 2-65　　　　　　　　　　　图 2-66

【要點】

以肘為軸，掌心向上，呈弧線片繞一周，名"片旋掌"，亦名"雲手掌"或"雲片掌"。在掌法中，有外門、裏門、左門、右門之稱謂，此掌打左又打右，左為左門，右為右門，故名"片旋兩門"。

2. 靈蛇入洞（甲）

乙方必然上揚右手攔截甲方的"片旋兩門"，於是甲方右臂隨機內旋向裏擰腕，屈肘，右掌五指並攏，從乙方右臂下向前鑽出，直插乙方或胸、或肋、或腋。二目前視。（圖2-67）

【要點】

此式要屈肘、屈腕、五指並攏，一邊內旋擰轉，一邊自臂下向前鑽出，手臂的擰轉猶如毒蛇蠕動，又因從臂下"見縫就鑽"，故名"靈蛇入洞"。

3. 纏肘掩心（乙）

乙方急忙回抽右足成虛步，同時含胸、屈臂，用右肘的肘尖向下，自裏向外纏繞，把對方右臂撥出，隨之上右步，掌心向前，向甲方胸部推打，二目前視。（圖 2-68）

图 2-67 图 2-68

【要點】

此式用肘尖的纏繞來防守，是"肘法之一"，名"纏肘"。纏肘時掩護了自己的胸部，故名"纏肘掩心"。

4. 推窗望月（甲）

甲方撤身撤步已經來不及了，只好用左手（掌心向外，拇指向上）把乙方肘部向外推出，則化險為夷矣。二目前視。（圖 2-69）

【要點】

此式是以逸待勞的防守方法，在八卦掌法中名"平手回合"。用此法時無須用大力，悠閑之中就破了對方來手，仿佛十分愜意地望著對方，心裏說："看你怎樣還手？"故名"推窗望月"。

5. 腦後摘盔（乙）

乙方順著甲方推來的勁力和方向，左轉身向身後扣右足，再左轉身向甲方上左足，此時已轉身 360°，隨著轉身，右掌掌心向前，拇指朝下，自頸後向甲方胸部或頭部推打，亦名"蓋掌"。（圖 2-70）

【要點】

扣右足、上左足、左轉回身 360°，要一氣呵成，越快越好，方能奏效。古時候將軍打仗時要戴頭盔，頭盔的帶子是系在頭的後面的，故戰後回營，向下摘盔時，要從腦後解帶，故此式名曰"腦後摘盔"，又因此掌是從腦後漫頭向前下方打下，故又名"蓋掌"。

图 2-69

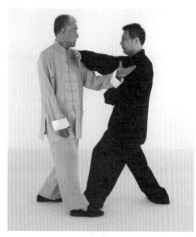
图 2-70

6. 移花接木（甲）

甲方破解乙方"蓋掌"的方法很多，此處是上右足成四六步，出雙掌，掌心向上，掌指向前，用力穿出（名"雙穿掌"），沉肩墜肘，氣沈丹田，雙足抓地，迎接乙方蓋來之掌，甚而把對方撞倒在地。如果沒能把對方撞倒，甲方立即向回抽手，再下翻雙手，翻成掌心向下、掌指向前時，用雙掌的掌指向乙方的胸膛插刺。二目前視。（圖 2-71）

【要點】

甲方雙掌穿出迎接乙方來手，不僅雙方手臂相接，而且要把掌力送到乙方身上，乙對方撞倒，或使乙方處於被動之地，仿佛把一花枝接在大樹的樹枝上，故名"移花接木"，就是"接手"的意思。

7. 雙峰貫耳（乙）

乙方急忙雙掌掌心向下，五指彎曲，把甲方插來之雙掌抓下，隨之，不等甲方有所反應，雙掌向上翻起，利用雙掌掌根部位向甲方雙耳處或太陽穴猛擊。二目前視。（圖 2-72）

【要點】

此式要十分迅捷，雙手下抓後會順理成章向上翻打，如被打中，性命休矣，故名曰"雙峰貫耳"。

8. 黑虎掏心（甲）

甲方雙掌掌心朝內，掌指向上，在面前上穿（名"雙立椿"），以破解對方之"雙峰貫耳"。隨之，雙掌掌心向下朝著對方胸部打下。（圖 2-73、圖 2-74）

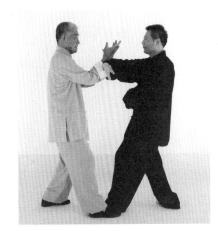

图 2-71

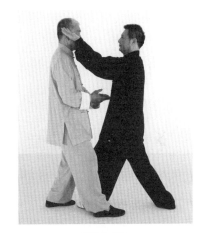

图 2-72

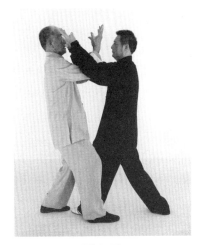

图 2-73

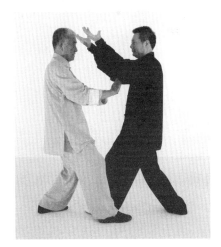

图 2-74

【要點】

雙掌上穿，隨之打下，要一氣呵成，令乙方難以防範。下打時要沉肩墜肘，氣沈丹田，其勢無比兇猛，猶如猛虎，直撲胸膛，故名"黑虎掏心"。

收勢：老僧托缽

雙方各撤一步，右掌在前，左掌護在肘下，成"青龍探爪"式，面對面向右走圈，當走到起勢之處，扣左足向右轉身成"搭手"，即"老僧托缽"之式，與起勢呼應，有始有終。隨之，立正收式，氣沈丹田，氣定神閑。（圖 2-75、圖 2-76）

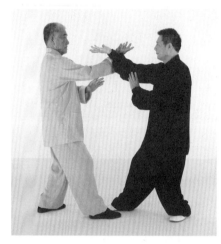

图 2-75　　　　　　　　　　图 2-76

八卦掌實戰攻防練習

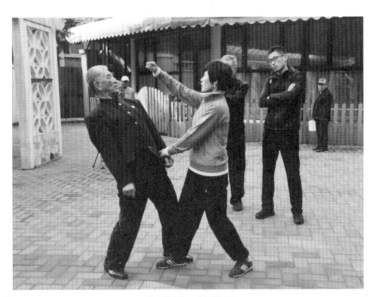

指導弟子徐艷霞

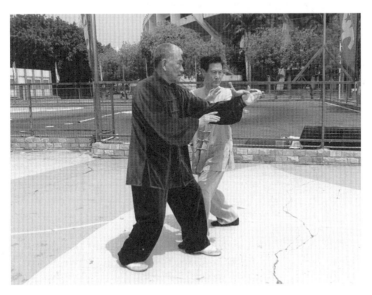

指導弟子李勝利

八卦掌實戰攻防練習

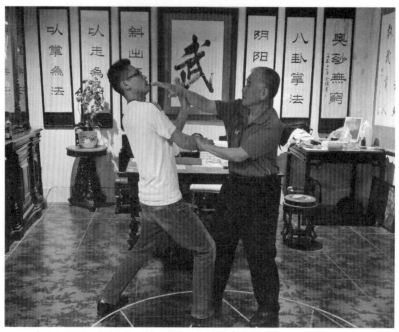

指導弟子代海強

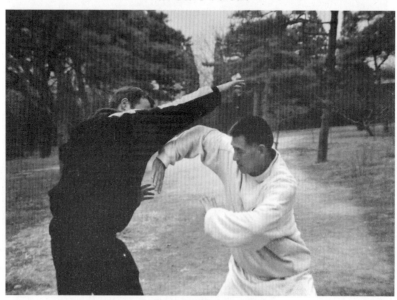

指導澳大利亞弟子錢邁

第三章
八卦掌養生功

（動作演示：徐艷霞）

八卦掌是中國傳統武學中的一顆璀璨明珠，在漫長的歲月長河中，經受住了歷史的考驗。無論是其攻防技擊，還是其精妙功法，都得到了無數武術愛好者的青睞。除此之外，八卦掌在健身養生方面還有著獨特的魅力。在現代生活中，人們的生活方式和節奏發生了顯而易見的變化，八卦掌定將繼續發揮其獨特的養生健身作用。

八卦趟泥步

一、八卦掌養生與健身

眾所周知，中華五千年的文化中蘊含著深刻的哲學思想，其中的易、道、陰陽等概念是其核心要素。這些哲學思想涵蓋了社會生活的方方面面，其中一個重要的內容就是中醫學說，將宇宙循環運轉的道理運用到人體發展的自然過程之中，總結出一整套的醫學醫療理論。在傳統武術之中，也從不缺乏深刻精妙的哲學道理，它是將宇宙發展變化的思想運用到人體自我修煉、身心綜合素質提升的過程之中，追求天人合一的至高境界。對哲學的運用，對人體生命特征的共同關註，使得醫學與武學之間形成了密不可分的聯系。

八卦掌養生功

八卦掌在養生健身方面的價值，歷來受到眾多武術家的關註，將這方面內容系統總結出來，對八卦掌醫學價值的繼承和發展大有裨益。在這裏，我們主要從陰陽平衡、藏象氣血、經絡筋骨、精氣神形、意念氣力等五個方面加以論述。

徐艷霞演示
八卦掌養生功套路

（一）取法陰陽，身心平衡

陰陽學說是中國傳統哲學的核心內容，陰陽主要代表相輔相成的兩種實體，是自然界事物存在的根基。在後來的發展中，陰陽演變成萬事萬物的基本屬性：向日的一方屬陽，背日的一方屬陰；男性屬陽，女性屬陰；人體的臟腑、氣血等也分陰陽，譬如臟屬陰，腑屬陽，氣屬陽，血屬陰；此外，方位的上下與內外、運動狀態的動與靜等也具有陰陽的性質。陰陽學說認為任何事物都包括陰陽兩個相互對立的方面，對立的雙方還具有相互統一的關系。《素問・陰陽應象大論》雲："陰陽者，天地之道也，萬物之綱紀，變化之父母，生殺之本始，神明之府也，治病必求於本。故積陽為天，積陰為地。陰靜陽躁，陽生陰長，陽殺陰藏。陽化氣，陰成形。"我國中醫學蘊含著深刻的陰陽道理，以此闡釋生命的起源和本質、人體的生理功能、病理變化、疾病診斷和防治的規律等。養生不可不察陰陽之和。陰陽平衡，身心安寧；陰陽失衡，疾病遂生。人體的陰陽平衡，是生命健康和發展的基本要素。傳統武術中的陰陽觀念完全符合中醫學中的陰陽思想。從這個角度來說，傳統武術具有極高的養生價值。通過武術的修煉，人們可以調整身體的陰陽狀態，使之達到健康的平衡狀態，不僅可以祛除疾病、修復官能，而且可以延緩衰老、延年益壽。

在八卦掌中，"陰陽"學說與拳理緊密相關。在基本功法訓練和套路演練中，參照陰陽之理，會得到相得益彰的效果，不僅可以對拳法形成更深刻的理解，同時也會對陰陽道理體悟到更高層次。具體而言，在八卦掌拳理的技擊攻防中，處處體現動與靜、快與慢、攻與守、虛與實、逆與順等陰陽辯證，思想要求"剛柔虛實、動靜疾徐、起伏轉折"。在八卦掌的功法習練中，強調陰陽相濟、虛實轉換。以八卦掌的起勢為例，它要求：左腳開步，右腳在後，一左一右；同時，左掌穿出在前，右掌穿出在後，一前一後；兩掌豎塌，兩臂平圓，一上一下；扭腰轉身，面向圓心，裏陽外陰；趟泥步亦是在虛、實中變換重心。除此之外，無論是基礎八掌、八大掌還是八卦遊身連環掌，無處不體現"法於陰陽，和於術數"的哲學道理。八卦掌中的陰陽易理，是"以武演道"的典範，在參照中醫學思想的情況下習練八卦掌，可以達到調整身體陰陽系統、平衡身心健康的目的。

（二）調理藏象，舒暢氣血

中醫學中的"藏象"思想，是我國傳統醫學中的一顆瑰寶。"藏"指藏於體內的內臟，"象"指表現於外的生理、病理現象。藏象包括各個內臟實體及其生理活動、病理征象。按臟腑生理功能特點，可將其分為臟、腑及奇恒之腑三類。臟有五，即肝、心、脾、肺、腎，合稱五臟。心包在經絡學說中亦作為臟，合之共有六臟。腑有六，即膽、胃、小腸、

大腸、膀胱、三焦，合稱六腑。奇恆之腑是指在形態和生理功能上均有別於六腑的"腑"，包括腦、髓、骨、脈、膽、女子胞，其中膽既為六腑之一，又屬奇恆之腑。五臟與六腑在生理功能上各有其特點。五臟生理功能的共同特點是化生和貯藏精氣。臟，古作"藏"，有貯藏之義。六腑生理功能的共同特點是受盛和傳化水穀。腑，古作"府"，有庫府之義。

八卦掌的功法動作對應於人體臟腑的生理功能，對於調節生命系統有著重要的作用。八卦掌以走為用，通過顛足擦地，能夠震動、按摩整個身體臟腑，尤其是對腎臟功能的調理。我們知道，前腳掌是足部腎和腎上腺的反射區，而後腳跟是生殖腺的反射區；對湧泉穴的按摩，可以起到對腎臟功能系統的調節和保健作用。八卦掌中的指天插地，要求左右上下陰陽對稱，一手單舉指天，一手單垂插地，上下對拉，左右互補，在基本身體機構運動的基礎上，鍛煉抻筋拔骨的能力，這對於脾胃功能的增強有著重要作用，八段錦中講的"調理脾胃須單舉"正是這個道理。八卦掌中的撲胸拍肋，一手前推撲胸，一手下按拍肋，前後對撐，左右共用，以此鍛煉胸腹的擴充收縮能力，達到對相應器官的調理，正應"左肝右肺如射雕"。八卦掌在身形中講究轉腰扭頭，以此擴大腰胯、頸項的扭轉幅度，增強其運動的靈活性，防止久坐、久視造成的腰椎、頸椎疲勞損傷，堪比"五勞七傷往後瞧"。八卦掌功法中較多出現的走馬活攜，要求腰身並用，轉頭轉尾，符合"搖頭擺尾去心火"。八卦掌的老樹盤根，要求俯軀體，盤根坐地，雙手緊貼雙腳，正所謂"兩手攀足固腎腰"。這些方面的特點可謂不勝枚舉。以上是對八卦掌中一些常見動作在養生健身上應用的說明，除此之外，八卦掌中的其他動作也都蘊含著相似、相通的道理。臟腑強健關乎氣血的充盈暢通、人體生理機製的合理運轉，因而，八卦掌的功法修煉，是強身健體、益壽延年最有效的手段之一。

（三）貫通經絡，抻筋拔骨

在傳統中醫思想系統中，經絡學是一個重要的組成部分。經絡是經脈和絡脈的總稱。"經"是經脈，猶如途徑，是經絡系統的主幹，其特點是縱行分布，位置較深；"絡"是絡脈，猶如網絡，是經脈的分支，其特點是縱橫交錯，遍布全身。《靈樞·脈度》說："經脈為裏，支而橫者為絡，絡之別者為孫。"經絡是人體運行氣血、聯絡臟腑肢節、溝通上下內外的通道。經絡學研究人體經絡的生理功能、病理變化及其與臟腑的相互關系。經絡系統主要包括十二經脈、奇經八脈、十五絡脈，以及從十二經脈分出的十二經別。如通常大家比較熟悉的十二經脈，它的氣血流註次序是：肺經→大腸經→胃經→脾經→心經→小腸經→膀胱經→腎經→心包經→三焦經→膽經→肝經，再回到肺經，周而復始，如環無端。

《靈樞・經脈》強調："經脈者，所以能決生死，處百病，調虛實，不可不通。"練習八卦掌的過程就是打通十二經脈和奇經八脈的過程。八卦掌是以掌法和走轉為主的拳術，行功時，首先要氣沈丹田。丹田是任督二脈的起源地。中醫認為髮為血梢，舌為肉梢，齒為骨梢，指為筋梢。要訣"舌抵上腭""提肛溜臀"的目的則在於"搭橋"，在上接通口唇內的帶齦和承漿穴，在下連接會陰，如此打通任督二脈。同時，走轉中周身舒展，一掌在前撐拔引領，一掌護後，氣達掌指末梢，手掌、手指漸有發脹、發麻的蟻行之感，仿佛手指變粗、手掌變大，生出綿延勁力；而在行趟泥步的過程中，十趾抓地，足心、腳趾在走轉中同樣會發熱，有充脹之感，且越走越輕靈。《靈樞・逆順肥瘦》所載："手之三陰從藏走手，手之三陽從手走頭，足之三陽從頭走足，足之三陰從足走腹。"手足梢節作為經絡的交會處，身體所感受的這些特殊現象都是氣血無滯、經絡暢通的體現。

八卦掌強調抻筋拔骨，古人雲"筋長一寸，壽延十年"，對人體筋骨的鍛煉，可以達到健身養生的目的。筋骨的鍛煉主要是通過關節練習來達到，關節分布於人體各個部位。就上肢部而言，手為梢、肘為中、肩為根；就手而言，指為梢、掌心為中、掌根為根；就手指而言，指骨的遠節指骨為梢、中節指骨為中、近節指骨為根。八卦掌的基本動作要領，要求虛領頂勁、含胸拔背、松腰松胯，屈膝下坐，十趾抓地，轉掌中避免身體上下起伏，盡量做到"穩如坐轎"。八卦掌以掌為法，強調手指的鑽轉、手腕的伸轉、肘部的旋轉、肩部的翻轉、腰部的擰轉、丹田的運轉。八卦掌以走為用，讓身體充分的擰轉，避正就斜，順勢順勁，虛實莫測。這些動作分別將上、中、下三盤的關節充分展開，帶動相應筋骨的拉伸，以此為基礎，加上意念引導，使得人體的梢節、中節、根節可以相互牽引、節節貫穿，在走轉中練得氣貫四稍，通四肢百骸，從而使得氣血順暢、經絡通暢，並達到攻防相兼、健身養生的目的，實現"導氣令和，引體令柔"。由此可以看出，通過八卦掌轉掌練習，實現各個肢體部分的擰轉和拉伸，能夠有效打通經絡，維持身體脈絡系統的正常運行。這對延年益壽、祛病養生無疑具有重要的醫學價值。

（四）內外兼修，精氣神形

傳統中國醫學理論對"精"這一概念有充分論述，將"精"分為廣義和狹義兩種。廣義之精，泛指體內一切精微的物質，包括水谷之精、五臟六腑之精和腎精，統稱為"精氣"。由飲食物化生的精微物質，稱為"水谷之精"；水谷之精輸送到五臟六腑等組織器官，便稱為"五臟六腑之精"；稟受於父母，歸藏於腎中，充實於水谷的精微物質，稱為"腎精"。狹義之精指腎精。中醫認為，精是構成人體和維持人體生命活動的基本物質，如血、津、精、液、皮毛、筋、骨、肉等都屬精的範疇。

氣是構成人體的基本物質，人的五臟、六腑、形體、官竅、血和津液等，皆有形而靜之物，必須在氣的推動下才能活動。神是人的精神、意識、思維、運動等一切生命活動的集中表現和主宰，而神的物質基礎是精。精、氣、神是人的三寶，精可化氣，氣可化精，精氣生神，精氣養神，而神則統馭精、氣。三者中任何一個失調都會影響其他二者，只有當三者和諧穩定時，人才能保持健康和精力充沛。

八卦掌已形成一套完整的基本功訓練和演練體系。內功以修煉精、氣、神為主；外功包括拳術套路和功法的練習。"內練一口氣，外練筋骨皮。"八卦掌註重人體精、氣、神的修煉，講求在實踐中"煉精化氣、煉氣化神、煉神還虛"，以調心、調息、調身貫徹始終。在功法上，對外強調手、眼、身、法、步的訓練，對內則強調精、神、氣、力、功，內與外兩個方面都註重陰陽變換，動靜結合、柔中含剛。八卦掌註重內修和外練，在拳術套路或功法的演練中要求做到心與意合、意與氣合、氣與力合，以意動形，最後達到精、氣、神（意）與形的高度協調。"氣和而生，津液相成，神乃自生。"通過長期的練習，熟練掌握其技擊規律，這是一個淨化自我意識、獲得自我享受的過程，鑄煉良好心境，激發人的最大潛能，是生理與心理完美結合的過程。所以練習八卦掌能夠愉悅身心，是一種精神享受，是一個修心修身的過程。

（五）以意導氣，以氣運身

從中醫藏象學說角度講，人體的精神活動，即一切意識、思維、情誌活動，是大腦對於外界事物的反映，屬於大腦的生理活動，也是臟腑生理功能的反映。其中最主要的內容歸屬於五臟的"心主神誌"的生理功能。"心者，五臟六腑之大主也，精神之所舍也。"（《靈樞·邪客》）"氣、力未到意先到，足手未到意先領""以意領氣""意到氣到""心靜用意""始而意動，繼而內動，然後形動"等說法，一方面是強調"意念"對於外部肢體活動的引導、指揮作用；另一方面，也體現出在"意念"的作用下，人體內部的經絡暢通、氣血調和，保證人體正常活動。前文曾提及，在八卦掌的練習過程中，時常體會到手指肚有脹癢的感覺，這是氣血充分運行的例證。

通過意念的引導、肢體的運動，加強體內氣血的流動，以氣的暢通、運行不息為原則，促進體內新陳代謝功能，使機體達到陰陽平衡、氣血調和、經絡暢通的目的。"練拳好似前有人"，意念的連貫，才能保證動作有的放矢。"無意不行拳，行拳則有法，有法需有意""意隨拳行，力隨意發"。意念在先，動作招式在後，才能"有所得"，使動作的韻味深遠、綿長。動作的發勁具有整體效應，具有突發性與爆發性，發勁時快速、短捷。八卦掌對意念的重視，在於動靜之間，正所謂"動若脫兔、靜若處子"。意、氣、力三者的統一結合，是功法修煉的上乘境界，是攻防實戰中的核心要領，也是達到身強體健、心身協調的不二法門。練得此等功夫，定會體驗

到神清氣爽的感覺，達到益壽延年的效果。

綜上所述，八卦掌與健身養生有緊密的關系。這門以掌為法、以走為用的拳術是提高人體免疫力、益壽延年的重要手段。它的適用範圍涵蓋了中老年和青少年等不同年齡段的群體，對於維持中老年身體健康、增強青壯年體魄有著十分重要的作用。科學研究發現，散步走路是現代人應該堅持的一項重要的有氧活動，這對於慢性病的治療、急性病的恢復都有著十分顯著的療效。八卦掌作為一門系統的運動，在走方面具有十分顯著的優勢。

首先，八卦掌的行走路線多樣，包括直行、斜行、“S”行等樣式；步法豐富，有行步走、蠕步走等。這些不同的走法豐富了走的內容，能夠有效起到對人體腿部、足部等多部位鍛煉的效果，彌補了日常生活中腿腳運動的不足。其次，八卦掌的走法具有立體訓練的特點，在走轉的同時，配合掌法的訓練，能夠有效帶動全身其他部位的運動。走是八卦掌的主要練習方式，走動而全身動是八卦掌的目的。這種特點使得全身不同部位的關節、筋骨、肌肉同時協同合作，達到身體整體鍛煉的效果。最後，八卦掌的走轉具有螺旋勁的特點，走轉帶動腿轉、腰轉、頸轉，甚至全身無處不轉。這有助於改變人體單一方式用力的模式，開發身體運動形式的不同潛能。

八卦掌的這些特點，突出鍛煉了人體腿力、腰力、頸力等方面，並且由外至內，使人體的經絡獲得打通，新陳代謝得到改善。現代生活中常見的腰椎病、頸椎病、失眠多夢、神經衰弱等威脅人們生活質量的疾病，都能在八卦掌功法練習中得到顯著改善。八卦掌在健身養生方面起到的獨特作用，在現代醫學科學發展的過程中逐步得到驗證，其健康價值不斷引起學者和大眾的興趣和認識。俗話說，“人老先老腿”，這一素樸的常識道出了走路與人體機能之間的緊密關聯。“飯後百步走，活到九十九”，更是表達了走路在健康養生中的重要性。八卦掌以其走法的系統性、科學性、立體性等特點，向人們展示了其功夫練習中獨特的養生保健價值，是行之有效的強身健體、益壽延年的方法。

二、八卦掌養生功風格特點

（一）以“意”為先

八卦掌講究“意與氣合，氣與力合，力與意合”，這足以說明“意”的重要。我練八卦掌六十年，深深認識到這一點，實踐證明，“意”實在是練習八卦掌法的真諦，“意”在練功中要起統帥作用，就是“以意為先”。

有的老前輩說：“意如飄旗，又如點燈。”意思是說，“意念”像古代行軍打仗時的軍旗，指揮作戰時的進、退、轉、移、變動；又像夜晚作戰時的指揮燈，都

起到指揮統帥、發號施令的作用。因而在練習八卦掌功法時要意識集中，用意念去支配、引導氣的運行，氣沈丹田；用意念引領氣血通達手掌，以練習渾厚的掌力；用意念去統帥掌法的練習和變化，用意念支配一切動作，達到步法靈活、身法舒展、上下協調、和順自然。總之，通過"意"的統帥，即"以意為先"，來練習功法，從而達到自衛防身和強身健體的雙重目的。

（二）以"走"為用

八卦掌的練功方法是"走圈"，一走就是幾十上百圈。走圈的練習中不能休息和中斷，像太極拳那樣一手接一手、一式接一式連綿不斷、滔滔不絕，要一股勁練下去，直至功法套路練習完畢。這道理與"趁熱打鐵"一樣，如果走圈時經常中斷，累了就休息一下，掌法就斷了，勁力就斷了，氣沈丹田也斷了，再要從頭走起來，豈不白白浪費了時間和汗水。堅持一股勁地練下去，最少也要走 100 圈，這不算多，相當於練習一套太極拳加一套太極劍的運動量。只有堅持不停息地走完這 100 圈，才能真正氣沈丹田，才能練得雙手充滿氣血，仿佛手掌厚了，仿佛手掌粗了，仿佛手掌大了，仿佛手掌沈了，充滿了力量，恨不得找個目標打它幾拳才能痛快，這樣就能更好地打通十二經脈和奇經八脈，通經活絡，平衡陰陽，康健身體，練出掌上的渾厚力量。

八卦掌的"走"不是逃跑，而是用法，講究忽前忽後、忽左忽右、打了就走、走了就回。這就全賴"走"的練習，在"走"中變掌換式，一邊走一邊練習擺步、扣步、插步、仆步等，練習各種腿法，還要練習肩、肘、腕、胯的種種打法。

"走"是長生之寶，因為走圈時氣道最暢通，最易向下行氣，氣沈丹田，所以"走"也是練習者氣沈丹田的最理想法門。通過意為統帥，以意領氣，氣沈丹田，才能練出八卦掌的內勁；只有氣沈丹田了人才能疏通經脈、祛病強身、益壽延年。如同武術界老前輩們經常說的："練就丹田長命寶，萬兩黃金不與人！"八卦掌的"走"是最好的練功方法，更是八卦掌的獨特風格和特點，所以這套功法的第二個特點就是"以走為用"。

（三）以"掌"為法

八卦掌是以掌法為主的內家拳術，所以這套功法的特色之一是"以掌為法"。八卦掌的掌法十分豐富，巧妙卓絕，異彩紛呈，功法中又選用了哪些掌法呢？

功法中選用的是最易學易練的掌法，選用的是最好用、最具技擊特色的掌法，選用的是最易行氣、氣沈丹田的掌法，選用的是最具八卦掌的風格特色、最有代表性的掌法，如穿掌、掖掌、撩掌、探掌、行步撩衣、指天插地、走馬活攜、腦後摘盔等。

　　練習"青龍探爪"時，要一掌前伸，一掌護後，雙臂合抱，雙掌前頂。通過"滾鑽爭裹"，通過"舌抵上腭，提肛溜臀，氣沈丹田"，通過"裏足直邁，外足微扣，合膝頂足"的走圈，來練習、充實八卦掌的掌力，來貫徹和掌握"轉掌如擰繩"這一練功訣要。"轉掌如擰繩"是練習八卦掌法的真諦，完全體現了八卦掌的風格和特色。

　　（四）以"松"為本

　　形意拳練功時從明勁入手，出功夫快，三年就可出師門，防身自衛。八卦掌從明勁入手，也出功夫快，可以三年出師門，克敵而製勝。但都偏於剛，很容易傷身。不少人在練習形意拳時經常震腳，仿佛勁力又剛又整，而致使腿部靜脈曲張，也有人練八卦掌時雙臂用僵勁，托著重物練，致使氣血上升，血壓升高。練習太極拳能祛病強身，這是人盡皆知的事情，道理何在？就是因為練習太極拳時以柔為主，不強求功夫，合乎生理規律，不易致傷，而能益壽延年。所以我們練習八卦掌功法時，要以"松"為本。做到全身放松很難，必須做到肩背放松、雙臂放松、掌指放松，達到上身放松，這樣才能向下行氣，氣沈丹田。"松"不是"軟"，不是一味地"柔"。八卦掌功法的"松"是指肌肉不僵硬，關節要靈活松伸，手指在意念支配下時屈時伸，時松時張，以便以意領氣，以意領力，力達掌指。

　　有的人習慣練習明勁，覺得很過癮，甚而一輩子打明勁，年過花甲才逐步有所改變，但已晚了。所以練習這套八卦掌功法時，我們從暗勁入手，這樣不但出功夫快，而且有益身心健康。以暗勁入手，必須做到"松"，所以功法的特色之四是以"松"為本。

　　總之，我練習八卦掌六十余年，前三十年走了不少彎路，近三十年才對八卦掌有了真正的領悟和認識，取得了一點進步和成就。我體會並認識到，只有真正的氣沈丹田，六合歸一，練出八卦掌內勁，掌握八卦掌的技擊特點和變化，又能以"走"為用，才算是八卦掌功夫，才算是內家拳，否則盡管練得很好，得過多少金牌，或自己感覺功夫已上身，很有勁，了不起，也只能是屬於皮毛，不能算是內家拳。

　　整套功法要走 100 圈，要求連綿不斷、滔滔不絕，中間不許休息或停頓，要一氣呵成。功法分四部分：第一部分練習上身，主要練習手指、手腕、手臂、肘、胸、背；第二部分練習上身、腰和下身，使全身上中下各個部位都得到鍛煉；第三部分練習下身，主要練習胯、膝、足和腿法；第四部分為收功。

　　整套功法的練習以慢速或中速為主，需 20~30 分鐘，相當於練習一套太極拳加練一套太極劍的運動量，男女老弱都適合。通過練習，全身內外各個部位都會得到充分的鍛煉，不但能祛病強身、延年益壽，而且同時練習了各種出奇的掌法，練習了肩、肘、腕、胯、膝、足的打法，學到了自衛防身的本領。

三、八卦趟泥步

　　每一個拳種都重視步法，也就是"走"。八卦掌之所以成為一門絕技，就是因為它把這"走"發揮到了巔峰，俗話講：用絕了。八卦掌的功夫是走出來的，克敵製勝也都在這"走"字上，所以講究"以走為用"。走圈是基本功，看似簡單，其實妙用無窮，因為八卦門的各種功夫都以它為基礎。反過來說，任你功夫多深，這圈也得天天走，絲毫不能松懈。望大家認識到這一點，對走圈重視起來。

　　1. 頭正頸直，微收下頜，有上頂之意。嘴微閉，舌抵上腭，用鼻自然呼吸，上身正直，肩臂放松，掌指向下，垂於身體兩側。雙足並立，二目向前平視。（圖3-1）

　　2. 雙臂外旋，掌心向上，自體側向上徐徐托起，高於頭部。吸氣收腹，二目向前平視。（圖3-2）

　　3. 雙臂內旋，掌心向下，掌指相對，經體前徐徐下落於腹前。同時提肛溜臀，坐身屈膝，呼氣松腹，氣沈丹田，二目向前平視。（圖3-3）

　　4. 上身正直，雙臂垂於身體兩側，重心移至右足。左足盡可能不掀足跟，輕輕提起，微蹭右足內踝骨，向前直行。前行時，左腿微屈膝，五趾微下扣，不要向上掀足尖，全腿放松，二目向前平視。（圖3-4）

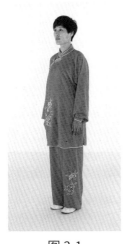　　　　

图 3-1　　　　　　　　图 3-2　　　　　　　　图 3-3

　　5. 左足五趾抓地落下，重心移至左足，右足立即輕輕提起，微蹭左足內踝骨弧線行進。右腿微屈膝，五趾微下扣，不要向上掀足尖，全腿放松，二目前視。（圖3-5）

　　6. 右足五趾抓地落下，重心移至右足，左足輕輕平起，微蹭右足內踝骨沿圈前行。

左腿微屈膝，五趾微下扣，不撬足尖，全腿放鬆，二目前視。（圖3-6）

7. 左足五趾抓地落下，重心移至左足。右足輕輕平起，微蹭左足內踝骨弧線行進。右腿微屈膝，五趾微下扣，不撬足尖，全腿放鬆，二目前視。（圖3-7）

图 3-4　　　　　　图 3-5　　　　　　图 3-6

8. 右足五趾抓地落下，重心移至右足，左足輕輕平起，微蹭右足內踝骨沿圈前行。左腿微屈膝，五趾微下扣，不撬足尖，全腿放鬆，二目前視。如此左右交替沿路線走圈，八步一圈，圈數不限。（圖3-8）

9. 當行至起勢之處時，右足尖在左足前向圈心扣成丁字步（兩足間距一步）向左擰身回頭，二目平視。（圖3-9）

10. 在起勢處並右足，雙臂外旋，掌心向上，自體側向上徐徐托起。同時吸氣收腹，二目向前平視。（圖3-10）

11. 雙臂內旋，掌心向下，經體前徐徐下落於腹前。同時提肛溜臀，坐身屈膝，呼氣鬆腹，氣沈丹田，二目向前平視。伸膝立身，周身放鬆，自然呼吸，成立正姿勢。（圖3-11、圖3-12）

【要點】

走圈時要舌抵上腭，提肛溜臀，自然呼吸，氣沈丹田；可用行步，也可用擺步，但以中盤、中速或慢速為宜；全身要求放鬆，只有一腿著地用力，雙足交替而行，一緊一鬆，虛實分明；走時必須裹足直邁，外足沿弧線進行，這樣可以合膝掩襠，為以後"轉掌如擰繩、斜出正入、以走為用"打基礎。老年人能沿路線走圈就可以了。

四、八卦掌養生功

整套功法練完要走100圈，走圈時可用八卦趟泥步的行步或擺步，但以行步為主。練習功法時每個圈步子大小和步數多少沒有限製，為了使全身動作和順協調，一般以八步或九步為宜，這樣更能練習步法、掌法、身法的靈活性和協調性。練習時先向左轉，然後右轉，以中盤、中速為宜。整個套路分起勢、走圈、收勢、收功四個部分。練功時要"以掌為法、以走為用、以意為先、以松為本"。要練習氣沈丹田，練習八卦掌的內勁，以達到疏通經絡、健身祛病、益壽延年的作用。同時掌握各種掌法、步法、身法，學習自衛防身的本領。

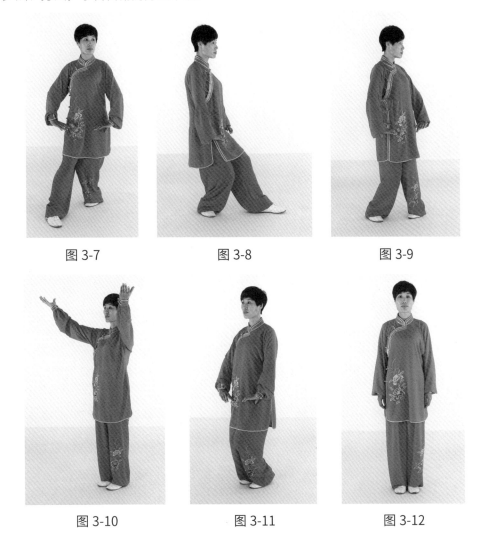

| 图 3-7 | 图 3-8 | 图 3-9 |
| 图 3-10 | 图 3-11 | 图 3-12 |

（一）动作名称

1. 起勢
2. 按掌
3. 鳳凰展翅
4. 兩鬢插花
5. 腦後摘盔
6. 撑肘雲片
7. 纏手掖撞
8. 沈掌
9. 青龍探爪
10. 進步穿掌
11. 行步撩衣
12. 白猿托挑
13. 陰陽魚
14. 白蛇伏草
15. 擺扣翻身
16. 提膝下切
17. 指天插地
18. 燕子抄水
19. 走馬活攜
20. 迎門擺蓮
21. 青龍右式

22. 穿掌右式
23. 撩衣右式
24. 白猿右式
25. 陰陽魚右式
26. 白蛇右式
27. 擺扣右式
28. 提膝右式
29. 指天右式
30. 燕子右式
31. 走馬右式
32. 迎門右式
33. 青龍探爪
34. 彈腿
35. 踹腿
36. 切腿
37. 蹬腿
38. 點腿
39. 插掌
40. 按掌
41. 收勢

八卦掌养生功

徐艳霞演示
八卦掌养生功套路

（二）動作圖解

1. 起勢

沿圈站立，頭正頸直，微收下頜，頭有上頂之意。嘴微閉，舌抵上腭，用鼻呼吸，含胸圓背，肩臂放松，掌指向下，垂於身體兩側。雙足並立，精神貫註，二目向前平視。（圖 3-13）

雙臂外旋，肘部微屈，雙掌掌心向上，自體側向上徐徐托起，稍高於頭。吸氣收腹，二目向前平視。（圖 3-14）

雙臂內旋，屈肘，掌心向下，掌指相對，經體前徐徐按下，置於腹部前。同時坐身屈膝，提肛溜臀，呼氣松腹，氣沈丹田，二目前視。（圖 3-15）

【要點】

全身放松，精神貫註，意守丹田。

图 3-13　　　　　　　图 3-14　　　　　　　图 3-15

2. 按掌

上身正直，雙臂肘部微屈，在身體兩側自然下垂。雙掌掌心下按、掌指相對，故名"按掌"。重心落於右足，左足輕輕平起，微蹬右足內踝骨沿圈前行。左腿微屈膝，五趾微下扣，不掀足尖，全腿放松，二目向前平視。（圖 3-16）

落足時腳趾抓地，同時重心左移，右足立即輕輕提起，微蹬左足內踝骨處沿圈而行。右腿微屈膝，五趾微下扣，不擡足尖，全腿放松，二目向前平視。如此左右腳交替向左走 5 圈。（圖 3-17）

在起勢處，右足向圈心方向扣成丁字步，兩足間相距一步。雙膝合攏，向左擰身，二目回視。隨之上左足，又上右足，交替沿圈而行，向右走 5 圈。（圖 3-18）

图 3-16　　　　　　　图 3-17　　　　　　　图 3-18

图 3-19 图 3-20 图 3-21

【要點】

向左向右各走 5 圈，目的是調整全身姿勢。要求是全身放鬆，不上下左右搖晃。

3. 鳳凰展翅

接按掌，在起勢處扣步回身向左走圈。當右足前行時，雙手十指、雙腕、雙肘內旋彎曲，五指變鉤向下，有撥物之意。雙肩下沈，全身放鬆。二目向前平視。（圖 3-19）

沿圈上左足，同時雙掌向身後插出。雙肩向下鬆沈，全身放鬆，二目向前平視。（圖 3-20）

图 3-22 图 3-23 图 3-24

沿圈上左足，同時雙臂內旋擰動，邊擰動邊向身前盡力伸出，雙掌翻成掌心向上、掌指向前，二目向前平視。（圖3-21）

沿圈上右足，同時雙肩盡力前松，雙臂前伸，雙掌掌心向上，小指外沿向面前合攏，二目向前平視。（圖3-22）

在回身處，向左扣右步回身上左足，向右走圈。雙手十指、雙腕、雙肘內旋彎曲，五指變鉤向下，有撥物之意。雙肩下沈，全身放松，二目向前平視。（圖3-23）

沿圈上左足，同時雙肩前松，雙臂前伸，雙掌掌心向上，小指外沿向面前合攏，二目向前平視。練習時，隨之再上右步，重復"鳳凰展翅"兩遍。（圖3-24）

【要點】

練習鳳凰展翅的向下撥動時，要屈腕、屈肘、屈手指。向前伸臂要盡力向前松肩、伸臂、伸五指來練習肩臂的舒松，同時練習肩、肘、腕、指屈伸的靈活性。屈腕、屈指時，要有向下的撥動力；雙手小指外沿貼攏時要含有向內的橫切力；雙臂向內、向上翻轉時要有螺旋力。

4. 兩鬢插花

接鳳凰展翅，在起勢處扣步回身向左走圈。左足沿圈前行時，雙臂外旋，雙掌翻成掌心向上，向腹前沈下，二目向前平視。（圖3-25）

沿圈上右足，雙臂內旋翻轉，當翻至胸前時，雙臂屈肘，雙掌掌背貼攏，掌指向前，二目向前平視。（圖3-26）

沿圈上左足，雙掌掌背貼攏，掌指向前，松肩伸臂向面前插出。雙掌掌指要高過雙眉，二目向前平視。再上右步重復"兩鬢插花"兩遍。（圖3-27）

图 3-25　　　　　　　图 3-26　　　　　　　图 3-27

在起勢處扣步回身向右走圈。沿圈上右足，雙臂外旋，雙掌翻成掌心向上，向腹前沈下，二目向前平視。（圖 3-28）

沿圈上左足，雙臂內旋翻轉，當翻至胸前時，雙臂屈肘，雙掌掌背貼攏，掌指向前，二目向前平視。（圖 3-29）

沿圈上右足，雙掌掌背貼攏，掌指向前，松肩伸臂向面前插出。雙掌掌指要高過雙眉，二目向前平視。再上左步重復"兩鬢插花"兩遍。（圖 3-30）

【要點】

每走一圈要連續做 3 次"兩鬢插花"動作，走的圈的大小雖然沒變，但步子多了，就要自動調整步數，只要做到協調自如、動作連綿不斷即可。練習時，雙掌十指插出時要高過眉部，這樣兩肩更能松開而靈活自如。插指時意在指端，氣力到指。

图 3-28 图 3-29 图 3-30

5. 腦後摘盔

接兩鬢插花，在起勢處扣步回身，向左走圈。當右足沿圈前行時，右臂下垂，左臂屈肘，伸至腦後，掌心向前貼在後頸部，二目向前平視。（圖 3-31）

沿圈上左足，右掌不動，左掌漫過頭頂探至頭前，二目向前平視。（圖 3-32）

沿圈上右足，右掌不動，左臂屈肘自然彎曲，左掌掌心向前，向胸前推出，高與肩平，二目向前平視。連續 3 次之後，於起勢處扣步回身左行。（圖 3-33）

沿圈上左足，左臂垂於腹前，右臂屈肘，伸至腦後，掌心向前貼在後頸部，二目向前平視。（圖 3-34）

沿圈上右足，左掌不動，右掌漫過頭頂探至頭前，二目向前平視。（圖 3-35）

沿圈上左足，左掌不動，右臂屈肘自然彎曲，右掌掌心向前，向胸前推出，高與肩平，二目向前平視。連續 3 次後，再返身練習。（圖 3-36）

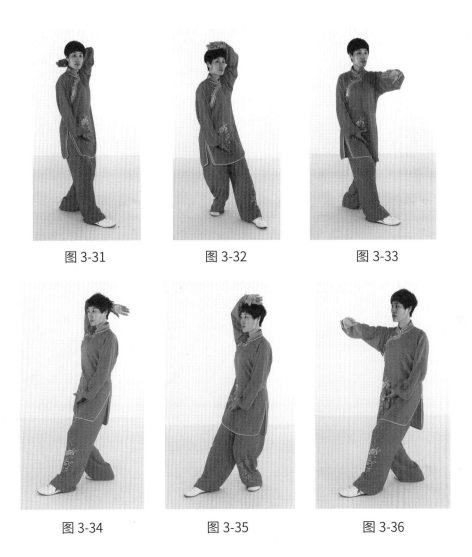

图 3-31 图 3-32 图 3-33

图 3-34 图 3-35 图 3-36

【要點】

練習時不要因出掌時需過頭頂而低頭，要求頸部要有梗勁，頭部要有上頂之意。向前推掌時，要松肩，意在掌心，含有前推的寸勁。

6. 撐肘雲片

接腦後摘盔，在起勢處扣步回身，向左走圈。當左足沿圈前行時，左臂外旋屈肘，用前臂向胸前橫掩，名曰"掩肘"。此時左手五指朝上，右手置於左肘之下，二目向前平視。（圖 3-37）

沿圈上右足，右掌不動，左臂內旋，向內擰滾的同時向前伸。當五指朝前時，左臂再向外翻，屈肘向上撐起，名曰"撐肘"。二目向前平視。（圖 3-38）

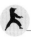

| 图 3-37 | 图 3-38 | 图 3-39 | 图 3-40 |

| 图 3-41 | 图 3-42 | 图 3-43 | 图 3-44 |

沿圈上左步，右掌不動，左臂以肘為軸向內擰動。當掌心向上時，在頭部前上方自左至右雲片一周，名曰“雲掌”。二目註視左掌動作。（圖3-39）

沿圈上右足，右掌不動，左臂內旋向裏擰動。當翻成掌心朝下時，用小指外沿向面前片削而出，名曰“片掌”。二目向前平視。隨之再上左足繼續練習右手的擰肘雲片，至起勢處扣步回身向右走圈。（圖3-40）

當右足沿圈前行時，右臂外旋屈肘，用前臂向胸前橫掩。此時右手五指朝上，左手置於右肘之下，二目向前平視。（圖3-41）

沿圈上左足，左掌不動，右臂內旋，向內擰滾的同時前伸。當五指朝前時，右臂向外翻，屈肘向上擰起，二目向前平視。（圖3-42）

沿圈上右足，左掌不動，右臂以肘為軸向內撣動。當掌心向上時，在頭部前上方自右至左雲片一圈，二目註視右掌動作。（圖 3-43）

沿圈上左足，左掌不動，右臂內旋向內撣動，當翻成掌心朝下時，用小指外沿向面前片削而出，二目向前平視。隨之再上右足繼續練習左手的攬肘雲片。（圖 3-44）

【要點】

每走一圈練習兩次攬肘雲片，第一次與第二次的手法相同，但架勢相反，目的是把步子練得更加靈活。只要做到全身動作協調和順，綿綿不斷即可。

攬肘意在破壞對方向我頭部打來之拳，所以要有突然上攬之力。雲片時不可過於用力，意在小指外沿即可。片擊時可稍稍用暗力，意在小指外沿。

7. 纏手掖撞

接攬肘雲片，在起勢處扣步回身向左走圈。當左足沿圈前行時，左臂外旋，向左撣動，自右前臂下向前翻展，當翻成掌心向上時，二目向前平視。（圖 3-45）

沿圈上右足，左臂繼續向左撣動，左掌向前下方纏沈，與右掌小指側相貼，掌心向斜上方，名曰"纏掌"。二目向前平視。（圖 3-46）

沿圈上左足，雙臂屈肘，雙掌掌背向下，掌心向前，向腹前推出，二目向前平視。再上右足重復練習兩次，至起勢處扣步回身。（圖 3-47）

图 3-45　　　　　　　图 3-46　　　　　　　图 3-47

當右足沿圈前行時，右臂外旋，向右擰動，自左前臂下向前翻展，當翻成掌心向上時，二目向前平視。（圖 3-48）

沿圈上左足，右臂繼續向右擰動，右掌向前下方纏沈，與左掌小指側相貼，掌心斜向上，二目向前平視。（圖 3-49）

沿圈上右足，雙臂屈肘，雙掌掌背向下，掌心向前，向腹前推出，二目向前平視。再上左足，重復練習兩次。（圖 3-50）

【重點】

每圈練習 3 次纏手掖撞。雙手向前掖撞時要沉肩墜肘，意在雙掌，要含有沈撞推托之力。

 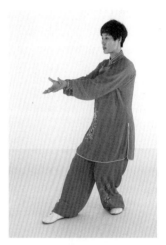

| 图 3-48 | 图 3-49 | 图 3-50 |

8. 沈掌

接纏手掖撞，在起勢處扣步回身。當左足沿圈而行時，上身正直，雙肩松垂，雙臂自然彎曲，雙掌掌心向上，掌指相對，沈於腹前，二目向前平視。（圖 3-51）

上右足沿圈而行，上身正直，雙肩松垂，雙臂自然彎曲，雙掌掌心向上，掌指相對，沈於腹前，二目向前平視。如此左右足交替走 5 圈。（圖 3-52）

在起勢處，左足尖朝向圈心在右足前扣步，向下坐身，雙膝貼攏，向左擰身回頭，二目向前平視。（圖 3-53）

左轉回身，上左足沿圈而行。上身正直，雙肩松垂，雙臂自然彎曲，雙掌掌心向上，掌指相對，沈於腹前，二目向前平視。（圖 3-54）

上右足，沿圈而行。上身正直，雙肩松垂，雙臂自然彎曲，雙掌掌心向上，掌指相對，沈於腹前，二目向前平視。如此左右足交替向右再走 5 圈。（圖 3-55）

在起勢處，左足足尖朝向圈心，在右足前扣成丁字步，向下坐身，雙膝貼攏，

>>>

向右擰身回頭，右轉回身，沿圈上右足，二目向前平視。（圖 3-56）

【要點】

　　向左右各走一圈。走轉時二目向前平視，不需要擰腰，目的是為了全身放鬆，行走自如。雙臂鬆沈，雙掌掌背向下鬆沈，故名"沈掌"。要自然呼吸，意守丹田，達到氣沈丹田的目的。雙掌十指自然彎曲，掌背向下鬆沈，越走越感雙手熱脹，氣血通達全手。

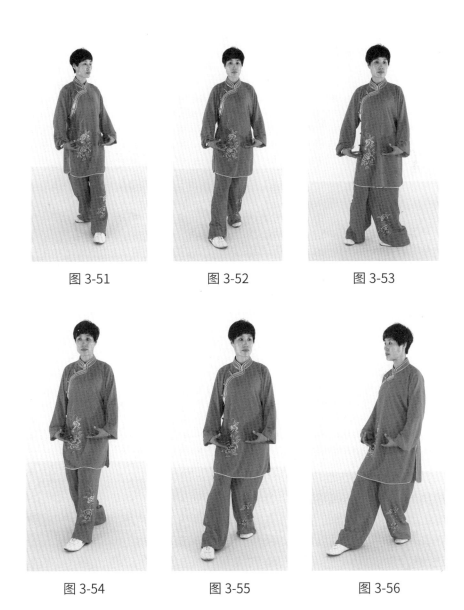

| 图 3-51 | 图 3-52 | 图 3-53 |

| 图 3-54 | 图 3-55 | 图 3-56 |

9. 青龍探爪

接沈掌在起勢處上左足，雙臂外旋，雙掌掌心向上，左掌在前，右掌在後，右掌貼在左前臂內側，沉肩墜肘，雙掌高於下頜向面前伸出，二目向前平視。（圖 3-57）

沿圈上右足，再上左足，同時雙臂內旋裹撐。左掌在前，高與眉齊，掌指向上成龍爪掌，右掌亦成龍爪掌置於左肘下一寸處。軀幹向圈心擰腰轉體 90°，二目向圈心平視。如此左右步交替向左走圈。（圖 3-58）

【要點】

共走 10 圈。自然呼吸，氣沈丹田，意守雙掌。前 5 圈雙掌十指伸張，虎口撐掌，力量到手；後 5 圈十指可以彎曲，雙掌松柔，讓氣血通達全手，使雙掌仿佛各自握著一個熱乎乎的圓球一般，練出內勁。

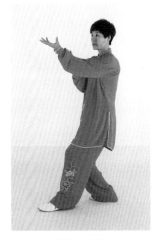

图 3-57 图 3-58

10. 進步穿掌

在起勢處，左足在右足前扣步（足尖朝向圈外），雙掌不動，二目向前平視。（圖 3-59）

向左轉身，當面對圈心時，在圈上向左橫移左足，成半馬步。雙掌不變，二目向前平視。做好進步穿掌的準備。（圖 3-60）

面對圈心，向圈心上右足，同時雙臂外旋，翻成掌心向上時，右臂自左臂下向面前穿出，五指向前，高與眉齊，左掌置於右臂內側，二目向前平視。（圖 3-61）

向圈心上左足，同時左掌掌心向上，自右臂下向面前穿出，五指向前，高與眉齊，沉肩墜肘，右掌收於左臂內側，二目向前平視。（圖 3-62）

過圈心，向面對圈上上右足，同時右掌心向上，自左臂向下面前穿出，五指向前，高與眉齊，沉肩墜肘，二目向前平視。（圖 3-63）

>>>

图 3-59

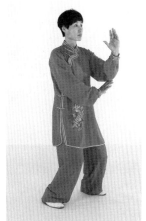

图 3-60

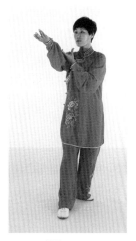

图 3-61

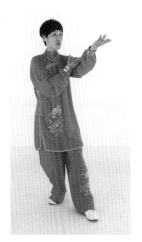

图 3-62

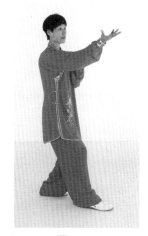

图 3-63

【要點】

進步穿掌時可以自然呼吸，氣沈丹田，也可以在最後穿掌時采用腹式呼吸，氣沈丹田，松肩墜肘，穿出“寸勁”，意在掌指，力達指梢。

11. 行步撩衣

向右轉身 90°，右足在原地扣步。雙掌握拳，雙臂合抱於胸前。擰身回頭，二目向圈心方向回視。（圖 3-64）

向圈心方向上左足，同時左手變掌，五指向前，以小指外沿向身前弧線撩出，高與肩平，右手變掌按於腹前，二目向前平視。（圖 3-65）

【要點】

自然呼吸，亦可腹式呼吸，氣沈丹田，練習時要盡力向前松肩，意在指端。

12. 白猿托挑

面對圈心，雙臂外旋，雙掌掌心向上，腕部貼攏，自胸部向上托起，與鼻同高，同時右腿以足搓地面，提膝，向圈心方向蹬出，二目向前平視。（圖 3-66）

图 3-64　　　　　　　图 3-65　　　　　　　图 3-66

【要點】

搓地面的右腿不可蹬直。

13. 陰陽魚

在圈心落右足成擺步,同時左臂內旋,掌心向外,向右肩前推出。右臂內旋,翻擰成掌心向外時置於左胯後方, 二目向右前平視。 （圖 3-67）

向右足前扣左足,向右擰身轉體。雙掌不動,左掌高與肩齊,右掌置於身後,二目向前方平視。 （圖 3-68）

向左擰身轉體,向圈心大擺右足,左掌向右肩推出,右掌置於身後,二目向前方平視。 （圖 3-69）

左足沿圈上步,在右足前扣步。雙掌不動,左掌高與肩齊,右掌置於身後,二目向前方平視。 （圖 3-70）

【要點】

以上動作要一氣呵成,目的是松垮,練習大擺步和扣步。

14. 白蛇伏草

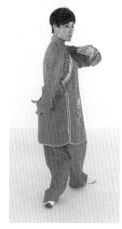
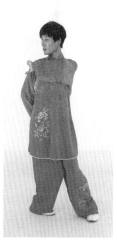
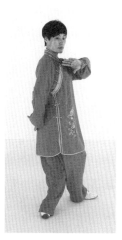

图 3-67　　　　图 3-68　　　　图 3-69　　　　图 3-70

雙肩先於胸前合抱,隨之在圈上向右撲右足成半仆步。同時雙掌掌心向下,自胸前分別向身體兩側按出。右掌指按於右足面,左掌按的位置偏高,二目註視右掌。意在右手,要自然呼吸,氣沈丹田。(圖 3-71)

蹬腿起身,在圈上原地擺左足,向左擰身。右手按於腹前,左臂內旋,屈肘、屈腕、屈五指向左肋掖插,目視前方。(圖 3-72)

15. 擺扣翻身

向左轉身,右足繞左足360°,扣成丁字步,彎腰俯身低頭,同時右掌向左腋下插出,二目註視右掌。(圖 3-73)

向左擰腰轉身,左足尖點地成虛步,同時右掌掌心向上,向身前穿出,左掌向頭後上方伸出。二目向上註視。(圖 3-74)

【要點】

幾個動作要綿綿不斷,一氣呵成,因意在翻身,故名曰"翻身掌"。

16. 提膝下切

在彎腰俯身的狀態下突然挺身而起,提右膝,左掌在右膝前下切,右掌自然擡至頭上,二目向前平視。向下切掌時呼氣鬆腹,氣沈丹田。(圖 3-75)

【要點】

左掌用小指外沿盡力下切,右掌盡力上擡。伸長腰身,與翻身掌之彎腰俯身形成鮮明對比,目的是練習身法和腰力。

图 3-71

图 3-72

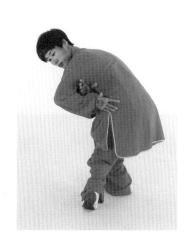 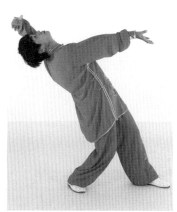 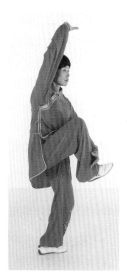

图 3-73　　　　　　　图 3-74　　　　　　　图 3-75

17. 指天插地

右足尖朝向圈外落扣步，同時雙臂在胸前成合抱姿勢，二目向前平視。（圖 3-76）

原地擺左足，向左轉身，同時在圈上扣右足，足尖朝向圈心。左掌置於腹前，二目向圈心平視。（圖 3-77）

左足右移與右足並步，同時左臂內旋，屈肘，掌心向內，五指朝上，橫掩至右肩前，向上穿起，右掌護於左肋側，掌心向後，二目向前平視。（圖 3-78）

图 3-76　　　　　　　图 3-77　　　　　　　图 3-78

　　雙足並立不變，右掌盡力向上伸出，名曰"指天"。左掌護於右前臂內側。此時吸氣收腹，目視右掌動作。（圖 3-79）

　　雙腿屈膝全蹲（左足尖可以點地），右掌不變，左掌掌指向下，掌心朝外，在右腿外側盡力插下，名曰"插地"。此時呼氣松腹，氣沈丹田。（圖 3-80）

　　【要點】

　　此式可自然呼吸，也可以腹式呼吸，都要氣沈丹田。指天時盡力向上指，插地時盡力下插，把肋部舒展，練習腰肋。

图 3-79　　　　　　　　　图 3-80

18. 燕子抄水

　　面對圓心在圈上迅速撲左腿成半仆步。同時左臂內旋，翻成掌心向上時，掌背貼左腿上側迅速向左足面下插，右掌自然按下，二目註視左掌動作。（圖 3-81）

　　隨之左掌小指外沿向上，五指向前，向前上方撩出。二目註視左掌動作。（圖 3-82）

　　【要點】

　　松左肩，意在指端。自然呼吸，氣沈丹田。

19. 走馬活擕

　　重心移至右腿，右掌隨上體向右擰腰的動作在右前方畫一大平圓。隨之右臂外旋，掌心翻上，向右腰際摟回，意在摟抱，目視右掌動作。（圖 3-83）

　　【要點】

　　自然呼吸，氣沈丹田。走馬活擕主要練習腰力。

图 3-81

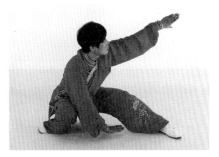

图 3-82

图 3-83

20. 迎門擺蓮

重心移至左腿，起立，左腿微屈，右掌掌心向上，自左臂下向前穿出。同時右腿屈膝提起，用足面自左向右在右掌下拍擊右掌，目視右足動作。（圖 3-84）

【要點】

自然呼吸，氣沈丹田。擺出之足要藏在右掌下，名"暗腿"，其力在足面。

21. 青龍右式

在圈上落右足，向圈心擰腰轉體 90°，雙臂內旋，向內擰裹成右掌前、左掌後的青龍探爪。右掌高與眉齊，左掌置於右肘下一寸處。二目向圈心平視。如此向右走 10 圈。（圖 3-85）

【要點】

走圈時自然呼吸，氣沈丹田，意守雙掌。這 10 圈分為兩部分，每部分 5 圈，動作方法和要領與左式相同。

22. 穿掌右式

當面對圈心時，在圈上扣左足，向右移右足成半馬步，雙掌不變，二目向前平視。（圖 3-86）

81

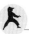
　　當面對圈心時，向圈上上左足，同時左臂外旋，翻成掌心向上時自右臂下向面前穿出，五指向前，高與眉齊，右掌收於左肘內側，沉肩墜肘，二目前視。（圖 3-87）

　　向圈上上右足，同時右掌掌心向上，自左臂下向面前穿出，五指向上，高與眉齊，左掌收於右肘內側，沉肩墜肘，二目向前平視。（圖 3-88）

图 3-84

图 3-85

图 3-86

图 3-87

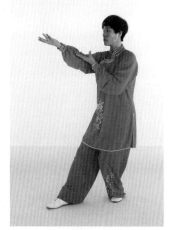
图 3-88

過圈心,向對面圈上上左足,同時左掌掌心向上,自右臂下向面前穿出,五指向前,高與肩齊,右掌收於左肘內側,沉肩墜肘,二目向前平視。（圖 3-89）

【要點】

練習進步穿掌時可以自然呼吸,氣沈丹田,也可以在最後穿掌時采用腹式呼吸,氣沈丹田,穿出"寸勁"。意在掌指,力達指梢。穿掌要小指向上擰動,穿出螺旋勁。

23. 撩衣右式

左轉身 90°,左足在扣步。雙臂合抱於胸前,擰身回頭,二目向圈心方向回視。（圖 3-90）

向圈心方向上右足,同時右手變掌,向腹前畫弧,五指向前,用小指外沿向前撩出,高與肩齊,左掌按於胃脘前,二目向前平視。（圖 3-91）

【要點】

自然呼吸,氣沈丹田,亦可腹式呼吸。"撩衣"時要盡力向前松肩,意在指端。

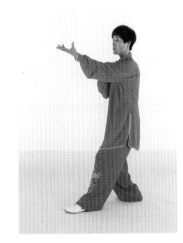
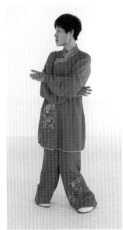

图 3-89 图 3-90 图 3-91

24. 白猿右式

面對圈心，雙臂外旋，雙掌掌心向上，腕部貼攏，自胸部向面前托起。同時左腿以足搓地面，提膝，向圈心方向蹬出。二目向前平視。（圖 3-92）

【要點】

自然呼吸，氣沈丹田。蹬出之足要搓地而起，屈膝，腿不可蹬直，力在足心。

25. 陰陽魚右式

在圈心落左足成擺步，同時右臂內旋，翻擰成掌心向外時向左肩前推出。左臂內旋，翻擰成掌心向外時置於右胯後方，二目向左前方平視。（圖 3-93）

向左足前扣右足，向左擰身轉體。雙掌不動，右掌高與肩齊，左掌置於身後，二目向左前方平視。（圖 3-94）

图 3-92 图 3-93 图 3-94

向左擰身轉體，向圈心落左足。雙掌不動，右掌向左肩推出，左掌置於身後，二目向左前方平視。（圖 3-95）

右足向圈上在左足前扣步。雙掌不動，左掌高與肩齊，左掌置於身後，二目向左前方平視。（圖 3-96）

【要點】

大擺步、大扣步的目的是松胯，並練習擺步、扣步的靈活性。註意自然呼吸，氣沈丹田。

26. 白蛇右式

雙臂在胸前合抱，隨之在圈上向左撲足成半仆步，同時雙掌掌心向下，自胸前分別向身體兩側按出。左掌按於左足面，右掌按得偏高，二目註視左掌。（圖 3-97）

图 3-95　　　　　图 3-96

图 3-97

【要點】

意在左掌，自然呼吸，氣沈丹田，也可腹式呼吸。

27. 擺扣右式

在圈上原地擺左足，插至右足後，向右擰身。左掌自然停於身後。右臂內旋，屈肘、屈腕、屈五指向右肋掖插，目視右掌。（圖 3-98）

向右轉體，左足繞至右足前扣步，身體左傾。同時，左掌向右腋下擺出，二目註視左掌動作。（圖 3-99）

向右擰腰仰身，同時左掌掌心向上向身前穿出，右掌向頭後自然伸出。右足尖可立地成虛步，二目向上註視。（圖 3-100）

【要點】

幾個動作要柔和，綿綿不斷，一氣呵成，名曰"翻身掌"。意在翻身，目的是練習身法和腰力。

28. 提膝右式

在弯腰仰身的状态下，突然挺身而起，提左膝，右掌在左膝前下切。左掌自然抬至头顶上方，掌心向上，二目向前平视。（图 3–101）

【要点】

向下切掌时呼气松腹，气沉丹田。右掌以小指外沿尽力下切，左掌尽力上抬。伸长腰身与翻身掌之弯腰俯身形成鲜明对比，目的是练习身法和腰力。

29. 指天右式

在圈上，左足足尖朝向圈外落扣步，双臂于胸前成合抱姿势，二目向右前方平视。（图 3–102）

原地摆右足，向右转身。同时在圈上扣左足，足尖朝向圈心。双臂仍成合抱姿势，二目向圈心平视。（图 3–103）

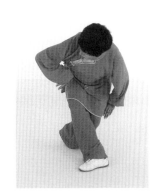

图 3-98

图 3-99

图 3-100

图 3-101

图 3-102

图 3-103

图 3-104 图 3-105 图 3-106

 双足不动，右臂外旋，屈肘，掌心向内，五指朝上，横掩至左肩前向上穿起，二目向前平视。（图 3-104）

 收右足与左足并立，左掌掌心向内，五指朝上，沿右臂内侧尽力向上伸出，名曰"指天"。右掌护于左肘内侧。吸气收腹，目视左掌。（图 3-105）

 双腿屈膝，右足尖可以点地，同时左掌不变，右掌掌指向下掌心向外，在左腿外侧尽力下插，名曰"插地"。呼气松腹，气沉丹田。（图 3-106）

【要点】

"指天"时尽力上指，"插地"时尽力下插，双掌上下挣开，以练习腰肋。

30. 燕子右式

面對圈心，在圈上迅速撲右腿成半仆步。同時右臂內旋，翻成掌心向上時，掌指貼右腿上側迅速向右足面下插，左掌掌心向下按於腹前，二目註視右掌動作。（圖3-107）

隨之，右掌小指外沿向上，五指朝前，向前上方撩出，高與肩平。左掌自然按下。二目註視右掌動作。（圖3-108）

【要点】

注意松右肩，意在指端，自然呼吸，气沉丹田。

31. 走马右式

重心移至左腿，左掌掌心向下，隨上身向左擰腰的動作在腰左側畫一個大平圓。隨即左臂外旋掌心翻上，摟向左腰際，意在摟抱挾起對方。目視左掌動作。（圖3-109）

【要點】

自然呼吸，氣沈丹田。手掌要隨擰腰動作畫平圓，摟回時要用腰的力量帶動，來練習腰的力量。

32. 迎門右式

重心移至右腿，起立，右腿微屈，左掌掌心向上，自右臂下向前穿出，同時，左腿屈膝提起，用足面自右向左在左掌下拍擊左掌，目視左足動作。（圖3-110）

【要點】

自然呼吸，氣沈丹田。擺出之足要藏在左掌下，名"暗腿"，力在足面。

图 3-107　　　　　　　　　　图 3-108

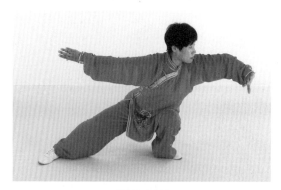

<p align="center">图 3-109</p>

33. 青龍探爪

在圈上落左足，向圈心擰腰轉體 90°，雙臂內旋向內擰裹成左掌前右掌後的青龍探爪。左掌高與眉齊，右掌置左肘之下，二目向圈心平視。（圖 3-111）

34. 彈腿

接上動，在起勢處雙掌下落成拳按於腹部，上身正直，不前俯後仰。重心落於右腿，左腿膝微屈，左足足面繃直，用足尖向前彈出，二目平視。（圖 3-112）

重心落於右腿，把彈出的左足立即抽回。左足內踝骨在右腿小腿內側停住，以免身體站立不穩，二目平視。（圖 3-113）

把抽回之左足向前伸出落於圈上，二目向前平視。（圖 3-114）

重心移於左腿，右腿膝微屈，右足足面繃直，用足尖向前彈出。如此雙足尖交

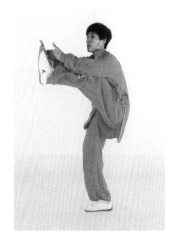
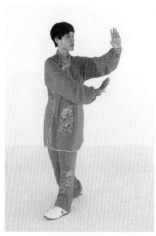

<p align="center">图 3-110 图 3-111 图 3-112</p>

| 图 3-113 | 图 3-114 | 图 3-115 |

替踢出，每踢 8 腿為一圈。（圖 3-115）

　　在起勢處彈出的第 8 腿不再立即抽回，而是落於圈上足尖朝向圈心，成丁字扣步，同時向左擰身回頭，二目平視。（圖 3-116）

　　左轉 90°，重心落於右腿，上身正直，提起左腿，膝微屈，左足足面繃直，用足尖向前彈出。（圖 3-117）

　　把彈出的左足立即抽回。左足內踝骨貼在右腿小腿內側停住，以免身體站立不穩，二目平視。（圖 3-118）

| 图 3-116 | 图 3-117 | 图 3-118 |

把抽回的左足向前伸出，落於走轉的圈上，二目向前平視。（圖 3-119）

重心移於左腿，右膝微屈，右足足面繃直，用足尖向前彈出。如此交替再踢一圈，也是 8 腿。（圖 3-120）

重心仍落於右腿，在起勢處第 8 腿彈出後不再向圈心扣步，而是向右轉身180°，松胯掰腿，足尖朝前落於圈上，二目向前平視。（圖 3-121）

【要點】

雙拳按於腹部，意守丹田，並含有雙手捋帶之意。彈腿時，自然呼吸，氣沈丹田。彈出之腿不要過高，力在足尖，但力量不要大，只要把小腿繃直即可，抽腿要迅速，目的是練習腿腳的靈活性。

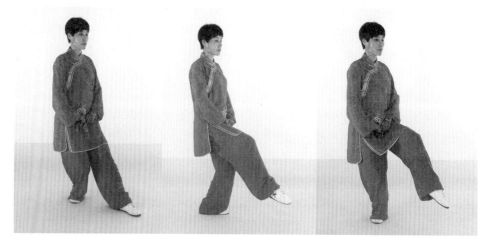

図 3-119 図 3-120 図 3-121

35. 踹腿

在起勢處，上身正直，重心落於右腿，左提起腿，屈膝，足尖外展，成橫足向前方踹出，二目向前平視。（圖 3-122）

把橫踹之腿立即抽回，左足足跟貼於右膝下部停住，以免身體站立不穩，二目前視。（圖 3-123）

把抽回的踹腿向前伸出，落於走轉的圈上，二目向前平視。（圖 3-124）

重心移至左腿，右腿提起，屈膝，右足尖外展成橫足向前方踹出。如此向左走一圈，共交替踹出 8 腿。（圖 3-125）

在起勢處，踹出的第 8 腿不再立即抽回，而是落於圈上，足尖朝向圈心成丁字扣步。向左擰身回頭，二目平視。（圖 3-126）

左轉身 90°，重心落於右腿，上身正直，提起左腿，屈膝，足尖外展，左足成橫足向前方踹出，二目向前平視。（圖 3-127）

图 3-122

图 3-123

图 3-124

图 3-125

图 3-126

图 3-127

把踹出的左足立即抽回，足跟貼於右膝下部停住，以免站立不穩，二目向前平視。（圖 3-128）

把抽回的踹腿向前伸出，落於圈上，二目向前平視。（圖 3-129）

重心移至左腿，右腿提起，屈膝，右足尖外展成橫足，向前方橫踹而出，二目向前平視。再抽回右足，踹左足。如此向右走一圈，共交替踹出 8 腿。（圖 3-130）

重心仍落於左腿，在起勢處，當第 8 腿踹出後不再向圈心扣步，而是向右轉身180°，松胯掰右腿，足尖朝前落於圈上，二目向前平視。（圖 3-131）

【要點】

雙拳按於腹部，意守丹田，並含有雙手捋帶之意。踹腿時，自然呼吸，氣沈丹田。踹出之腿不要過高，力在足心，但力量不要過大，只要把腿踹直即可，抽腿要迅速，目的是練習出腿、抽腿的靈活性。

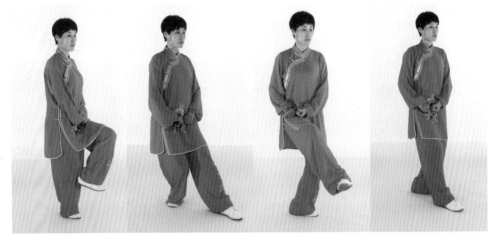

图 3-128　　　　图 3-129　　　　图 3-130　　　　图 3-131

36. 切腿

在起勢處，上身正直，重心落於右腿，左腿提起，屈膝，足尖裏扣成橫足向前方切出左，二目向前平視。（圖 3-132）

把橫切出的左足立即抽回，足跟貼於右膝下部停住，以免站立不穩，二目向前平視。（圖 3-133）

把抽回的左腿向前伸出，落於圈上，二目向前平視。（圖 3-134）

重心移至左腿，右腿提起，屈膝，右足尖裏扣成橫足向前方橫切而出。二目向前平視。再抽回右足，換左足切出。如此向右走一圈，共交替切出 8 腿。（圖 3-135）

在起勢處，切出的第 8 腿不再立即抽回，而是落於圈上，足尖朝向圈心成丁字扣步。向左擰身回頭，二目平視。（圖 3-136）

左轉身，重心落於右腿，上身正直，提起左腿，屈膝，足尖裏扣成橫足向前切出，二目向前平視。（圖 3-137）

把切出的左足立即抽回，足跟貼於右膝下部停住，以免站立不穩，二目向前平視。（圖 3-138）

把抽回的左足向前伸出，落於圈上，二目向前平視。（圖 3-139）

重心移至左腿，右腿提起，屈膝，右足尖裏扣成橫足向前方橫切而出，二目向前平視。抽回換足再切出。如此向右走一圈，共交替切 8 腿。（圖 3-140）

重心仍落於左腿，在起勢處，當第 8 腿切出後不再向圈心扣步，而是向右轉身180°，松胯掰右腿，足尖朝前落於圈上，二目向前平視。（圖 3-141）

圖 3-132　　　　圖 3-133　　　　圖 3-134　　　　圖 3-135

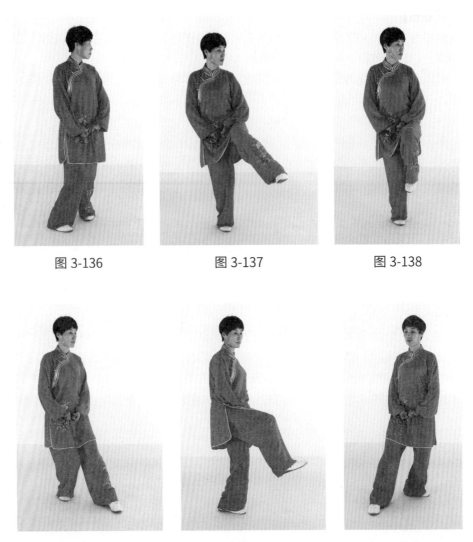

图 3-136 图 3-137 图 3-138

图 3-139 图 3-140 图 3-141

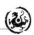

【要点】

双拳按于腹部，意守丹田，并含有双手捋带之意。切腿时，自然呼吸，气沉丹田。切出之腿高不过膝，力在足的外沿，但力量不要过大，要用暗劲。只要把腿切直即可抽回，抽回时要迅速，以练习出腿的灵活性。

37. 蹬腿

在起勢處，上身正直，重心落於右腿，左腿提起，屈膝，足尖向上向回勾，用足心向前方蹬出。雙臂隨蹬腿前伸，雙拳變掌，掌心向下，掌指向前，二目向前平視。（圖 3-142）

把前蹬的左足立即抽回，足跟貼於右膝上部停住，二目向前平視。（圖 3-143）

把抽回的腿向前伸出，落於圈上，雙掌收回成拳按於腹部，二目向前平視。（圖 3-144）

图 3-142　　　　　图 3-143　　　　　图 3-144

重心移至左腿，右腿提起，屈膝，足尖向上向回勾，用足心向前方蹬出。雙臂隨蹬腿前伸，雙拳變掌，掌心向下，掌指向前，二目向前平視。抽回右腿，換左腿再蹬出。如此向左走一圈，共交替蹬 8 腿。（圖 3-145）

在起勢處，蹬出的第 8 腿不再立即抽回，而是落於圈上，足尖朝向圈心成丁字扣步。向左擰身回頭，雙掌變拳，按於腹前，二目平視。（圖 3-146）

左轉身，重心落於右腿，上身正直，提起左腿，屈膝，足尖向上向回勾，用足心向前方蹬出。雙臂隨蹬腿前伸，雙拳變掌，掌心向下，掌指向前，二目向前平視。（圖 3-147）

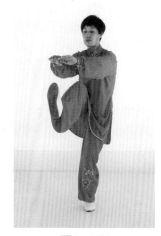

图 3-145 图 3-146 图 3-147

　　重心仍落於右腿，雙拳仍按於腹部。把蹬出的腿立即抽回，足跟貼於右膝上部停住，二目向前平視。（圖 3-148）

　　把抽回的腿向前伸出，落於圈上，雙拳變掌，按於腹前，二目向前平視。（圖 3-149）

　　重心移至左腿，右腿提起，屈膝，足尖向上向回勾，用足心向前方蹬出。雙臂隨蹬腿前伸，雙拳變掌，掌心向下，掌指向前，二目向前平視。抽回換足再蹬出。如此向右走一圈，共交替蹬 8 腿。（圖 3-150）

　　重心仍落於左腿，在起勢處，當第 8 腿蹬出後不再向圈心扣步，而是向右轉身180°，松胯掰右腿，足尖朝前落於圈上，二目向前平視。　（圖 3-151）

图 3-148 图 3-149 图 3-150 图 3-151

【要點】

雙拳按於腹部，意守丹田，並含有雙手捋帶之意。蹬腿時，自然呼吸，氣沈丹田。蹬出之腿高不過肩，力在足心，但力量不要過大，要用暗勁。抽回時要迅速，增加腿的靈活性。

38. 點腿

在起勢處，重心落於右腿，左腿提起，屈膝，繃足面，用足尖向前方的地面點出。雙臂自然垂於體側，二目向前平視。點腿時要溜臀松胯，身體可微仰，使上身、下肢、足面成一斜線。（圖3-152）

把前點的左足立即抽回，提膝與腹相平，二目向前平視。（圖3-153）

把抽回的腿向前伸出，落於圈上，二目向前平視。（圖3-154）

图 3-152

图 3-153

图 3-154

重心移至左腿，右腿提起，屈膝，繃足面，用足尖向前方的地面點出，二目向前平視。點腿時要溜臀松胯，身體可微仰，使上身、下肢、足面成一斜線。再抽回，換足再點出。如此向左走一圈，共交替點出8腿。（圖3-155）

在起勢處，點出的第8腿不再立即抽回，而是落於圈上，足尖朝向圈心成丁字扣步。向左擰身回頭，二目平視。（圖3-156）

左轉身，重心落於右腿，右腿提起，屈膝，繃足面，用足尖向前方的地面點出。點出時要溜臀松胯，身體可微仰，使身、下腹和足面成一斜線，二目向前平視。（圖3-157）

把向前點出的腿迅速抽回，提膝與腹平，二目向前平視。（圖3-158）

把抽回的腿向前伸出，落於圈上，二目向前平視。（圖3-159）

　　重心移至左腿，右腿提起，屈膝，繃足面，用足尖向前方的地面點出。點腿時要溜臀鬆胯，身體可微仰，使身、腹、足面成一斜線。（圖 3-160）

　　重心仍落於左腿。在起勢處，當第 8 腿點出後不再向圈心扣步，而是向右轉身180°，鬆胯掰右腿，足尖朝前落於圈上，二目向前平視。（圖 3-161）

　　【要点】

　　点腿时，自然呼吸，气沉丹田。点出之腿与上身成一斜线的关键在于松胯。要点出暗劲，力在足尖。抽腿时要高，练习出腿、抽腿的灵活性。动作熟练之后，也可以增加手部动作，双手有捋带之意即可。

图 3-155　　　　　图 3-156　　　　　图 3-157

图 3-158　　　图 3-159　　　图 3-160　　　图 3-161

39. 插掌

接上式，在起勢處開始向左走圈時，重心移於右腿，上左足，雙臂自然垂於身體兩側。五指指尖向下，自然彎曲，虎口微分，其余四指自然貼攏。盡力松肩向下伸臂，五指盡力下插，仿佛要插入地下，二目向前平視。（圖 3-162）

左足落地時五趾抓地，右足隨即輕輕提起，微蹬左足內踝骨處沿圈而行。二目向前平視。腿腳都要放松，越松越好。如此左右交替向左走圈，共走 10 圈。（圖 3-163）

在起勢處，面對圈心，右足在左足前扣步，足尖朝向圈外，擰身回頭，二目平視。隨之左轉回身 90°，沿圈上左足開始向右走圈，動作與左走圈相同，也走 10 圈。（圖 3-164）

图 3-162　　　　　图 3-163　　　　　图 3-164

【要點】

肩臂盡力放鬆，五指極力下插，意在指端，以意領氣，使氣血通達全掌，貫註五指，仿佛五指變粗，並有熱感。走圈時一足五趾抓地，一足放鬆而行，一鬆一緊，交替變化，從而使氣血通達全腳。走圈時不擰腰轉體，全身完全放鬆，自然呼吸，氣沈丹田。

40. 按掌

接上式，在起勢處開始向左走圈。重心移於右腿，上左足，雙臂自然垂於身體兩側。五指微上撐，自然彎曲，虎口微分，盡力鬆肩、鬆臂向下按，二目向前平視。(圖 3-165)

左足落地時五趾抓地，右足立即輕輕提起，微蹬左足內踝骨處沿圈而行，二目向前平視。腿足越放鬆越好，如此左右交替向左走 10 圈。 (圖 3-166)

在起勢處面對圈心，右足在左足前扣步，足尖朝向圈心，擰身回頭，二目平視。隨之左轉回身 90°，沿圈上左足用相同的動作開始向右走圈，也走 10 圈。 (圖 3-167)

图 3-165 图 3-166 图 3-167

【要點】

肩臂極力放鬆，五指微分，意在掌心勞宮穴。以意領氣，以氣領力，通達全掌，仿佛全掌變大變厚，五指變粗，雙手各按一個熱乎乎的圓球似的，含有暗勁。走圈時一足五趾抓地，一足放鬆而行，利於氣血通達全腳。全身完全放鬆，越鬆越好。自然呼吸，氣沈丹田。

41. 收勢

接上式，在起勢處扣步回身，上後腳，雙足並立，雙掌掌心向上，自身體兩側徐徐托起，高與眉齊，吸氣收腹，二目向前平視。 (圖 3-168)

>>>

　　雙臂內旋，掌心向下，掌指相對，由體前徐徐下按於體側。呼氣松腹，氣沈丹田，二目向前平視。（圖3-169）

　　起身，雙足並立，自然呼吸，氣沈丹田，二目向前平視。（圖3-170）

　　立正收勢，靜立片刻，收功。（圖3-171）

【要點】

　　收勢時，要凝神靜氣，全身放松。

图 3-168

图 3-169

图 3-170

图 3-171

附錄：時光掠影

>>>

慶祝深圳市傳統武術精英大賽二十周年

左起：徐艷霞、馬春喜、劉敬儒、劉善民、廖國存

左起：余功保、高智輝、劉敬儒、劉善民、馬春喜、李慈成

2018 年深圳市傳統武術精英大賽，深圳市武術協會主席李慈成女士致開幕詞

劉敬儒先生代表嘉賓致辭

120 人的八卦掌表演

深圳授課

簽發證書

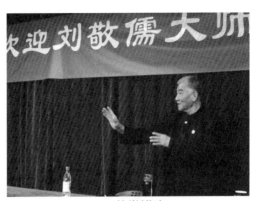

八卦掌講座

微信掃碼　看視頻

八卦掌的技擊特點

六十四手對練

八卦趟泥步

八卦掌養生功

徐艷霞演示
八卦掌養生功套路